COUVERTURE SUPERIEURE ET INFERIEURE
EN COULEUR

AUGUSTE LEPAGE

LES CAFÉS

ARTISTIQUES ET LITTÉRAIRES

DE PARIS

PARIS
MARTIN-BOURSIN, LIBRAIRE-ÉDITEUR
45 et 46 Galerie Vivienne, 45 et 46

1882

EN VENTE A LA MÊME LIBRAIRIE

Les Coureurs de Dots	3 50
Les Contes Merveilleux, 1 volume.	3 50
Les Secrets de la Beauté de l'Homme et de la Femme. *Traité complet d'embellissement*, par S... des Trois...	2 »
L'Adultère chez tous les peuples, par le chevalier Aroisne.	1 »
Théorie et Pratique de la Bourse, par Fellens.	1 »
La Peinture à l'huile apprise seul, par de la Rochenoire, in-8.	1 »
Le paysage appris seul, par de la Rochenoire, in-8.	1 »
L'Aquarelle appris seul. Id. In-8.	1 »
Le Dessin appris seul. Id. In-8.	» »
Appendice de l'Aquarelle apprise seul, par de la Rochenoire, in-8.	1 »
Tableau explicatif pour apprendre à peindre et à dessiner, par de la Rochenoire, in-8. . . .	1 »
Atlas chronique d'Histoire universelle, par Bouillet ; tirage à 10.000 exemplaires, in-folio.	3 »
Tableau synoptique d'histoire d'Angleterre, par Bouillet. 1 volume in-4 broché.	2 50
Molière. œuvres complètes. Grand in-8, 5 fr. . . net	1 75
La Belle-Sœur d'un Pape, par Armand Durantin. 1 volume grand in-18 jésus, 3 fr. . . . net	1 »
La Roulette et le 30-et-40, par Charles de Brevoor. 1 volume in-18 jésus.	3 »
L'Assommé, par Secondigné, 1 volume in-18 jésus de 316 pages, 3 fr. 50. net	1 50
Le Livre de la France ou l'Exaltation au Patriotisme, par A. Raoul-Martyne.	2 50
La Vie Parisienne, recueil des plus jolis numéros, 20 séries diverses se vendant séparément, au lieu de 6 f.	1 15

LES CAFÉS

ARTISTIQUES ET LITTÉRAIRES

DE PARIS

OUVRAGES DU MÊME AUTEUR

HISTOIRE

Chez A. MAME et FILS, à Tours :

RÉCITS SUR L'HISTOIRE DE LORRAINE, un vol. in-8,
avec deux gravures. 4 »

Chez Alphonse LEMERRE :

HISTOIRE DE LA COMMUNE, un vol. in-12. 3 »

Chez E. DENTU :

VOYAGE AUX PAYS RÉVOLUTIONNAIRES, un vol.
in-12. 2 »

Chez BLÉRIOT :

LES BOUTIQUES D'ESPRIT, journaux et libraires, un
vol. in-12. 3 50

A la Librairie des Bibliophiles :

MÉMOIRES DE L'ÉLECTION DE L'EMPEREUR CHARLES VII, un vol. petit in-8, avec notes et préface. . 7 50
VOYAGE DE LAPONIE, de Reynaud, avec notes et
préface. Collection des petits chefs-d'œuvre 4 »

Chez MARPON et FLAMMARION :

LES DISCOURS DU TRONE depuis 1814 jusqu'à 1870.
un vol. in-12, avec une préface. 2 »

ROMANS

Chez E. DENTU :

LA SIRÈNE DE L'ARGONNE, un vol. in-12. 3 »
LE ROMAN D'UN GENTILHOMME, un vol. in-12. . . . 3 »

Chez Georges CHARPENTIER :

L'ODYSSÉE D'UNE COMÉDIENNE, un vol. in-12. . . . 3 50
LA VIE D'UN ARTISTE, un vol. in-12. 3 50

Chez MARPON et FLAMMARION :

MADEMOISELLE DE MERVILLE, un vol. in-12. 3 »

Chez DEGORCE-CADOT :

LE ROMAN D'UN PARVENU, un vol. in-12. 3 »

LES CAFÉS

ARTISTIQUES ET LITTÉRAIRES

DE PARIS

PAR

AUGUSTE LEPAGE

PARIS
MARTIN BOURSIN, LIBRAIRE-ÉDITEUR
45 et 46, galerie Vivienne

1882

LES
CAFÉS ARTISTIQUES
ET LITTÉRAIRES
DE PARIS

PROLOGUE

Beaucoup de personnes s'imaginent que les journalistes sont des piliers de cafés, qu'ils passent dans ces établissements toutes leurs journées et une partie de leurs nuits, écrivant leurs articles entre deux consommations. Nous ne voulons pas protester contre une croyance absolument fausse et parfaitement absurde; cependant, comme le titre de notre récit pourrait faire supposer que nous venons apporter des preuves nouvelles à l'appui de cette idée, nous croyons utile d'expliquer au lecteur ce qu'est l'exis-

tence d'un écrivain travaillant sérieusement.

D'abord, dans les cafés, quels qu'ils soient, les journalistes ne sont point dans leur milieu ; sauf de rares exceptions, le public ne leur convient pas et les braves gens qui, en dégustant un moka plus ou moins parfumé, rédigent des constitutions, crient contre les formes de gouvernement qui n'ont pas l'heur de les satisfaire, discutent les impôts, et causent sur l'économie sociale, ne s'imaginent pas combien leurs raisonnements faux, débités en mauvais français, intéressent peu les écrivains. En dehors de ces considérations purement morales, d'autres causes non moins importantes empêchent les rédacteurs des journaux parisiens de s'attarder trop longtemps dans les cafés. Il y a le travail quotidien du journal. Il faut aller à la rédaction, causer du numéro du jour, écrire les articles. Le metteur en pages entr'ouvre la porte des bureaux, réclame la copie ; il faut se presser. Cependant des visites arrivent, on renvoie bien quelques importuns, mais on est malgré tout obligé de

recevoir, et, tout en écoutant un récit, on écrit un article dont il faut corriger les épreuves.

Pour les journaux du soir, la besogne est terminée à deux heures de l'après-midi, mais pour les journaux du matin il faut retourner dans la soirée travailler quelquefois jusqu'à minuit ou même deux heures.

A côté de cette tâche quotidienne, beaucoup d'écrivains travaillent pour des feuilles spéciales; littéraires, scientifiques, économiques, des revues, et écrivent ces articles chez eux. D'autres, critiques dramatiques, sont obligés d'assister aux premières représentations et, souvent, en sortant d'écouter cinq actes, doivent s'asseoir devant une table ou un bureau; outre les théâtres, il y a les séances hebdomadaires des académies, les réunions des sociétés scientifiques et littéraires, les bals, les soirées, les concerts dont il faut parler, faire les comptes-rendus. Puis, les gens à recevoir, les visites obligatoires à rendre, les lettres à écrire : on admettra que toutes ces choses suffisent pour

occuper la journée d'un homme. Le café n'y est donc qu'une espèce de centre où l'on peut se voir et causer pendant quelques minutes ; mais là même souvent le journaliste travaille. Le correspondant des feuilles des départements recueille les dernières nouvelles et attend l'heure extrême pour mettre sa lettre à la poste. Le *reporter* va de l'un à l'autre, causant à l'homme politique, à l'artiste, à l'auteur dramatique, et prend des notes qui paraîtront le lendemain.

Les prétendus journalistes qui établissent leur domicile au café ne sont que des déclassés et des impuissants qui, au lieu de travailler sérieusement, trouvent plus commode de se livrer à des critiques contre la société et surtout contre leurs confrères arrivés, grâce à l'énergie et au travail, à conquérir une position. Ces individus préparent l'avènement des nouvelles couches sociales qui les porteront au pouvoir dans des moments de crise et les enverront à la Chambre sous des gouvernements réguliers. Le café n'est donc qu'un bien modeste accessoire

dans l'existence de l'écrivain sérieux, et même, lorsqu'il y va, c'est pour lire les journaux, les revues, écrire une lettre ou sa correspondance, voir des confrères, recevoir des importuns, mais rarement pour s'amuser. Le temps lui fait défaut.

Ce que nous disons ici des écrivains peut s'appliquer également aux artistes.

I

LES CAFÉS DU PALAIS-ROYAL

Le Caveau. — Lemblin. — Montansier. — Mille Colonnes. — Des Aveugles. — Foy. — La Rotonde. — Corrazza. — Hollandais.

Jusqu'en 1789, les cafés de Paris où se réunissaient les écrivains ne furent que des centres littéraires où la politique était inconnue. Mais, à partir de l'époque que nous citons, les hommes politiques remplacèrent les poètes et les prosateurs. Les établissements du Palais-Royal devinrent des parlements au petit pied, où les individualités connues ou inconnues discutaient leurs programmes.

Le Jardin lui-même fut envahi par la foule, qui acclamait ses idoles du jour, idoles que

le lendemain elle laissait monter sur l'échafaud révolutionnaire. Sous le Directoire, viveurs, joueurs, courtisanes prirent la place des énergumènes de la politique. Un excès succédait à un autre.

Le *Café du Caveau* avait été, à partir de 1789, le rendez-vous des fédérés; nous reviendrons sur cet établissement à propos de la *Rotonde*. Les adversaires des fédérés, les feuillantins, fréquentaient le *Café de Valois;* les démagogues enragés se réunissaient au *Café Mécanique*. Le propriétaire, ne voulant plus entendre chanter le *Ça ira*, reçut pour toute réponse un coup de sabre qui lui traversa le bras; quant à sa femme qui était enceinte, on se contenta de l'éventrer, Au *Café Mécanique* le service se faisait d'une façon ingénieuse par les colonnes creuses des tables.

Les cafés de Foi, Corazza eurent aussi leur public d'énergumènes. Lorsque Napoléon Ier fut proclamé empereur, les établissements où l'on s'occupait de politique disparurent complétement. En 1805, Lemblin

ouvrit le café qui porte son nom. Comme ce limonadier faisait acheter son thé à Canton, qu'il donnait à ses consommateurs du chocolat fabriqué par Judicelli et du café préparé par le Piémontais Viante, les clients affluèrent. Le matin c'étaient des savants, des académiciens, des magistrats; le soir, les illustrations des armées impériales venaient entre deux campagnes se reposer et prendre langue au café Lemblin. Nous citerons les généraux Cambronne et Fournier, les colonels Sauzet, Dulac, Dufay et beaucoup d'autres.

Citons parmi les lettrés : Brillat-Savarin, qui songeait à publier la *Physiologie du goût;* Jouy, l'auteur de l'*Ermite de la Chaussée-d'Antin;* Ballanche, un philospohe mystique dont Chateaubriand a dit :

« Ce génie théosophe ne nous laisse rien à envier à l'Allemagne et à l'Italie. »

Martainville, l'auteur du *Pied de mouton* et de beaucoup d'autres pièces de théâtre, royaliste exalté; Boïeldieu, le compositeur de la *Dame blanche*, fréquentaient le café

Lemblin. — Un descendant de l'illustre musicien, M. Ernest Boïeldieu, a été longtemps secrétaire général du *Vaudeville*, place de la Bourse. Il a aussi été attaché aux *Bouffes-Parisiens*, il est actuellement à l'*Hippodrome*.

Le 5 juillet 1815, le soir, le café était rempli d'officiers français blessés à Waterloo, lorsque quatre officiers, russes et prussiens, y firent leur entrée. Ces chefs alliés étaient en avance de trois jours; ils furent accueillis par les cris de *Vive l'Empereur!* et jugèrent prudent de se sauver.

Sous Louis XVIII et Charles X, les impérialistes continuèrent de fréquenter le *Café Lemblin*. Les mousquetaires et les gardes du corps s'y rendirent dans le but de faire du bruit. En effet, beaucoup de duels furent le résultat de ces bravades.

Les passions étaient tellement montées, que les gardes du corps manifestèrent un jour la prétention de placer au-dessus du comptoir le buste de Louis XVIII. Comme ils avaient fixé la date de cet exploit, trois cents officiers de l'empire occupèrent le

café; mais l'autorité militaire ayant été prévenue à temps, les gardes du corps furent consignés et ne purent mettre à exécution leur menace.

Un des garçons du *Café Lemblin*, nommé Dupont, était cousin germain de Dupont de l'Eure. Grâce à cette parenté avec ce membre du gouvernement provisoire de 1848, ce garçon fut nommé, après la chute de Louis-Philippe, portier de l'Hôtel de Ville.

Le 23 octobre 1784, on inaugurait le *Théâtre Beaujolais*, galerie de Montpensier. D'abord, spectacle de marionnettes, on adjoignit aux poupées des enfants, puis des adultes. Les marionnettes ne furent plus qu'un souvenir. L'autorité vit d'un mauvais œil ces changements successifs et protesta. Le théâtre, en butte aux taquineries administratives, vécut péniblement sans faire parler de lui.

En 1790, lorsque la cour fut ramenée aux Tuileries, mademoiselle Montansier, directrice du théâtre de Versailles, vint s'établir

dans la salle Beaujolais qui prit alors le titre de *Théâtre Montansier*. Fermé en 1793, il rouvrit sous le nom de *Théâtre de la Montagne*, qu'il échangea plus tard pour reprendre le titre de *Théâtre Montansier*. En 1813, cette salle devint le *Café Montansier*. C'était un café chantant où l'on jouait de petites pièces. Son directeur, Chevalier, faisait peu d'affaires, lorsque, au retour de l'empereur de l'île d'Elbe, les bonapartistes en firent un café politique. Durant les Cent-Jours, on y chansonna les Bourbons. On avait remercié les chanteurs, et les consommateurs remplacèrent ces artistes. A tour de rôle, les clients quittaient leur table, montaient sur la scène et débitaient des romances politiques de leur composition. Voici un de ces impromptus. Un capitaine occupe la scène et chante :

LE CAPITAINE.
Croyez-vous qu'un Bourbon puisse être
Roi d'une grande nation ?
CHŒUR DES CONSOMMATEURS.
Non, non, non, non, non, non, non.

LE CAPITAINE.
Mais il pourrait fort bien, peut-être,
Gouverner un petit canton.
CHŒUR DES CONSOMMATEURS.
Non, non, non, non, non, non, non.
LE CAPITAINE.
Alors, que le diable l'entraine
Au fond du palais de Pluton.
CHŒUR DES CONSOMMATEURS.
Bon, bon, bon, bon, bon, bon, bon.
LE CAPITAINE.
Et chantons tous à perdre haleine,
Vive le grand Napoléon !
CHŒUR DES CONSOMMATEURS.
Bon, bon, bon, bon, bon, bon, bon.

Vingt-quatre heures après la rentrée de Louis XVIII, des gardes du corps envahirent le café Montansier et le mirent au pillage. Les glaces furent brisées à coups de sabre ; les lustres, les meubles, l'argenterie, le linge furent jetés par les fenêtres. On ne laissa que les murs.

En 1830, la salle Montansier devint le *Théâtre du Palais-Royal;* en 1848, on lui imposa le nom de *Théâtre Montansier;* il reprit celui de *Palais-Royal* après 1851. On sait avec quelle habileté MM. Plunckett

et Dormeuil ont dirigé ce théâtre, dont les artistes possèdent une réputation européenne.

Rue Saint-Honoré, près du Palais-Royal existait, sous le premier empire, le *Café du Bosquet*[1]. La réputation de beauté de la patronne était telle que la police dut protéger l'établissement contre les curieux qui voulaient contempler la belle madame Romain.

Cette divinité — style de l'époque — rendit même poëte quelques-uns de ses adorateurs qui firent en son honneur des couplets dont nous citons un échantillon :

> Vénus a donc quitté Cythère
> Pour choisir un autre séjour,
> De l'amour cette aimable sirène
> A Paris réside en ce jour.
> « Vénus, suis-moi, dit-elle au mystère,
> Car tu sais garder un secret :
> Je veux être limonadière
> Au joli café du Bosquet. »
> Mais l'amour qui toujours voyage,
> Et qui toujours est échauffé
> Pour se rafraichir, le volage !
> Entre dans ce charmant café.
> « Et quoi ! cria-t-il, c'est ma mère ?
> « Oui c'est moi petit indiscret ;
> » Ici je suis limonadière du joli café du Bosquet. »

[1]. Ce café existe encore au coin de la rue d'Orléans-Saint-Honoré, autrefois rue des Poulies.

L'heureux mari de cette merveille se trouvant trop à l'étroit au Bosquet alla s'établir au Palais-Royal où il ouvrit le *Café des Mille Colonnes*. Cet établissement était situé au premier étage, dans la galerie de Montpensier, près du café de Foy. Les admirateurs de madame Romain la suivirent aux *Mille Colonnes*. Vers 1826, son mari mourut des suites d'une chute de cheval, et, au grand étonnement de tout le monde, elle entra en religion. Pourtant son mari était fort laid. Le cœur des femmes est insondable.

Citons encore pour mémoire le *Café-concert des Aveugles* situé dans un caveau de la rue de Beaujolais.

Les musiciens étaient des aveugles et un homme déguisé en sauvage faisait manœuvrer ses baguettes sur plusieurs tambours.

Arrivons au *Café de Foy*.

Le café de Foy a été une des curiosités de Paris. Fondé sous le règne de Louis XVI,

il avait alors sa façade principale sur la rue de Richelieu et une terrasse occupait un coin du jardin du Palais-Royal. Quand le duc d'Orléans, alors propriétaire de ce palais, eut fait construire les belles maisons à arcades qui entourent le jardin de trois côtés, les immeubles des rues de Richelieu et des Bons-Enfants, qui avaient une de leurs façades sur cette promenade, s'en trouvèrent séparés par les rues de Montpensier et de Valois. Les propriétaires réclamèrent, les locataires se plaignirent, les boutiquiers protestèrent, mais tout fut inutile et les industriels durent aller habiter les boutiques créées sous les arcades. Le café de Foy se déplaça, quitta son installation primitive et se rétablit à l'endroit où toute la génération des dernières années du xviii° siècle et celle de la première moitié du xix° l'ont vu prospérer, décliner et disparaître définitivement. Il avait primitivement pour enseigne : *A la Foy;* ce nom parut sans doute trop long et il devint le café de *Foy*. — Pendant la première République, le jardin du Palais-Royal,

nous l'avons dit, était fréquenté par les politiqueurs de toutes nuances, depuis le royaliste jusqu'au pourvoyeur de la guillotine ; les boursiers, les aigres-fins, les filles publiques, les incroyables du Directoire s'y coudoyaient. Sous l'Empire, les uniformes des officiers et des généraux remplacèrent les costumes extravagants et grotesques des citoyens animés du *souffle de 92*.

En 1815, la célébrité du café y attira les chefs des troupes étrangères, et beaucoup de serviteurs dévoués de Napoléon I^{er} s'y rendaient également, dans le but de froisser par leurs airs ou leurs discours les chefs russes, allemands ou anglais, et de les forcer ainsi à se battre. Beaucoup de duels naquirent de ces disputes, naturellement la population parisienne prenait toujours le parti des français.

Le peintre Carle Vernet était un des habitués du café Foy, où son fils Horace allait le voir souvent. Ce dernier peignit même au plafond une hirondelle qui est devenue légendaire et que plusieurs générations sont allés

voir, ne se doutant pas que l'hirondelle primitive avait été enlevée et remplacée désavantageusement par une autre, œuvre d'un barbouilleur quelconque. Mais on admirait de confiance.

Un jour, ou plutôt un soir après minuit, au moment où les habitués de l'établissement se retiraient, les peintres en bâtiments entrèrent munis de leurs échelles et se mirent en devoir de laver le plafond, de donner un éclat nouveau aux dorures, de rajeunir les peintures. Le jeune Horace grimpa sur une échelle, muni d'un pot de couleur et d'un pinceau, et en peu de temps une demi-douzaine d'hirondelles ornaient le plafond. L'un de ces oiseaux fut conservé, grâce à M. Lenoir, alors patron du café, son jeune client portant un nom déjà célèbre et qu'il devait illustrer encore. Quand M. Lenoir vendit son fonds, il fit détacher le morceau de plafond sur lequel était peint l'oiseau et le plaça dans sa collection artistique. Son successeur fit remplacer l'hirondelle et aujourd'hui on voit encore cette copie

que beaucoup prennent pour l'original.

Carle Vernet, fort âgé, avait l'habitude de s'asseoir toujours à la même table. Quand, par hasard, sa place était prise par un client de passage, on lui mettait à côté de sa table un guéridon et il attendait tranquillement que l'intrus déguerpît. Paul Delaroche accompagnait son ami Vernet.

Dans les premières années du règne de Louis-Philippe, beaucoup d'Anglais fréquentaient le café Foy. L'amiral Sidney-Smith, celui qui, en 1799, avait aidé Djezzar-pacha à défendre Saint-Jean d'Acre contre Bonaparte, se faisait remarquer par la quantité de punchs qu'il absorbait. Il arrivait souvent qu'il roulait sous la table; alors un de ses compatriotes, taillé en hercule, le colonel Thomas Swel, le chargeait sur ses épaules et le remportait avec une gravité toute britannique.

L'habitué le plus étrange de ce café fut longtemps Chodruc Duclos, qui dans un costume invraisemblable parlait aux clients les plus distingués, leur serrait la main, et, après

avoir emprunté deux francs — jamais plus — à l'un ou à l'autre, s'asseyait à une table et les dépensait. Chodruc-Duclos était la terreur du patron, auquel il faisait souvent le même emprunt, il demandait ensuite une consommation de dix sous ou de quinze sous, payait avec la pièce qu'il venait de recevoir et laissait le reste au garçon.

Un digne pendant de Chodruc-Duclos comme malpropreté était un Grec, Nicolopoulo, qui passait pour un savant; son pantalon passé à l'état de charpie ne se soutenait que grâce à une corde formant ceinture. Le reste du costume était à l'avenant. Nicolopoulo entrait au café toujours chargé de vieux bouquins qu'il compulsait gravement sans s'occuper, pas plus que Chodruc, des signes de dégoût manifestés par ses voisins.

Les excentriques que nous venons de citer faisaient un contraste violent avec les autres habitués, distingués de costumes et de manières et dont beaucoup ont acquis la célébrité ou au moins une notoriété très grande.

Nous citerons M. Lemaître de Sacy, le savant traducteur de la Bible, François Arago, l'illustre astronome, et son frère Jacques, le voyageur, Emmanuel, fils de François, vaudevilliste spirituel et qui grâce à son nom devait devenir député et ministre de la justice après le 4 septembre. A cette époque c'était un gros garçon aux joues rebondies, aux yeux à fleur de tête, à la taille élevée. D'une belle prestance, il était l'idole des jeunes artistes, qui le contemplaient respectueusement. Avec l'âge, M. Emmanuel Arago a engraissé, mais il a renoncé au vaudeville, ce que nous nous permettons de regretter. Nous nous rappelons qu'aux dernières élections qui eurent lieu sous l'Empire, en 1869, il se porta candidat, concurremment avec M. A. Lavertujon, rédacteur en chef de la *Gironde*, de Bordeaux. A cette époque le parti avancé trimballait déjà ses candidats d'une extrémité à l'autre de la France. Dans leurs courses aux environs de Paris, ils débitaient les boniments de circonstance sous des hangars, dans des salles

de bal, et juchés sur les tréteaux. M. Lavertujon variait un peu ses discours, M. Arago répéta le même partout. Dans ce fameux programme, il parlait de la Compagnie de Jésus et disait de ses membres : « Je combattrai les jésuites, ces conspirateurs de partout et ces citoyens de nulle part ! »

Pour prononcer cette phrase il prenait un air inspiré et sa voix faisait trembler les vitres. Quelques jeunes gens s'amusèrent de ces mots répétés trois ou quatre fois par jour, suivirent partout le candidat et l'accompagnaient quand, après avoir repris haleine et levé les yeux au plafond, il commençait : « Je combattrai, etc... » Cette plaisanterie tournait à la *scie*, les frères et amis eux-mêmes riaient comme des bienheureux. M. Arago ne jugea pas opportun de modifier son discours qui dura jusqu'à la fin de la période électorale. Il doit être précieusement conservé dans quelque carton pour être employé à l'occasion.

Venaient ensuite M. Plougoulm, un véritable jurisconsulte, auteur de brochures de

grande valeur et de traductions d'auteurs latins et grecs, procureur général à Toulouse, avocat général à la Cour de cassation, puis conseiller à cette même cour, mort en 1863 ; M. Dupin, non moins célèbre, mort sénateur après avoir occupé les postes les plus élevés de la magistrature; M. Payen, le savant chimiste, membre de l'Académie des sciences; le docteur Bouillaud, une célébrité médicale de l'époque; Évariste Bavoux, conseiller d'État sous l'Empire, écrivain politique qui n'a point abandonné la cause napoléonienne; M. de Montalivet, ministre de Louis-Philippe, auteur d'un ouvrage écrit pour répondre à M. Rouher. Le titre de ce volume est : *Rien ou dix-huit ans de parlementarisme;* M. de Montalivet a acquis un regain de notoriété par le brusque abandon des idées politiques qu'il avait toujours soutenues. Crémieux, un des personnages les plus laids de France ; Ledru-Rollin [1], l'homme au vasistas du Conservatoire des

1. Un individu nommé Dauhéret, condamné le 16 mars 1874, à quatre mois de prison par le tribunal correctionnel d'Au-

arts et métiers; le comte d'Argout, qui a été gouverneur de la Banque de France; M. Baroche, devenu ministre de la justice sous Napoléon III, mort pendant la guerre. On connaît la fin héroïque de son fils, tué au Bourget; M. Haussmann, le créateur du nouveau Paris.

Après les savants et les jurisconsultes, nous citerons les militaires : Cavaignac, qui devait rendre au parti de l'ordre tant de services en 1848; Négrier, tué cette même année en combattant les insurgés républicains; le vieux général comte Pajol, qui avait fait toutes les campagnes de l'Empire et s'était mêlé activement mouvement de 1830; le général Pajot, portant fièrement une

tun, était porteur d'une chanson d'où nous extrayons ce couplet :

> Ledru-Rollin, dont la tête est sévère,
> Que tu es beau dans un jour de débats,
> Lorsque tu dis à toute l'Assemblée :
> La République ! Non, nous ne l'avons pas !
> Le drapeau rouge, que tout Français vénère,
> C'est le manteau que le Christ a porté.
> Rendons hommage au brave Robespierre
> Et à Marat, qui le fit respecter.

longue queue qui frétillait sur ses épaules ; le colonel du Barail et son fils, devenu lui-même général de division, qui a rendu des services éclatants pendant les jours néfastes de la Commune et a occupé avec distinction le poste de ministre de la guerre après l'élévation du maréchal de Mac-Mahon à la présidence. Le père du général était d'une taille colossale et doué d'une force herculéenne ; M. Mamignard, ancien fournisseur des armées sous Napoléon Ier. Un trio qui était fort remarqué, composé du général comte de la Riboisière, du général Gourgaud et de madame de la Riboisière, se mêlait rarement aux autres militaires.

Le voisinage du Théâtre-Français attirait au café de Foy les littérateurs et les artistes. Alexandre Dumas père, Léon Laya, l'auteur du *Duc Job*; Louis Lurine, écrivain de grande valeur ; Eugène Gauthier, qui a écrit au *Constitutionnel* et dans plusieurs autres journaux des études fort remarquables sur la musique et les musiciens. M. Gauthier a été professeur d'histoire de la musique au

Conservatoire, maître de chapelle à Sainte-Eugénie. Il a orchestré Mozart au Théâtre-Lyrique et a commis plusieurs pièces fort gaies, nous citerons entre autres le *Docteur Mirobolant*. Le gouvernement français l'a chargé d'une mission en Belgique ; il s'agissait de rechercher la musique d'un *Orphée* de Montroude. Madame Dorval, la célèbre actrice ; Ligier, des *Français* ; mademoiselle Denain, appartenant au même théâtre. Cette dernière était toujours accompagnée de son père et de sa mère ; Bouffé, acteur et directeur des *Variétés* ; Levasseur, de l'Opéra ; enfin un fantaisiste, le marquis d'Aligre, toujours accompagné de danseuses et de cabotines qu'il promenait dans son équipage. Parmi les clients on remarquait deux chansonniers : Joseph Vimeux et Frédéric Bérat. Ce dernier est l'auteur de la chanson populaire intitulée *Ma Normandie*.

M. Lenoir céda son établissement à son premier garçon, M. Lemaître. Ce fut l'ex-fournisseur, M. Mamignard, qui lui avança les deux cent mille francs nécessaires pour

payer son patron. L'ancien garçon, devenu maître à son tour, fit une fortune de deux millions et se retira des affaires. Le fils de M. Mamignard épousa mademoiselle Darcier. Le Café de Foy déclina rapidement; le deuxième successeur de M. Lemaître, ayant fait de mauvaises affaires, abandonna son fonds à ses créanciers qui firent vendre le mobilier aux enchères.

La suppression des maisons de jeu installées au Palais-Royal, la sévérité de la police à l'égard des femmes qui hantaient le jardin et les galeries de bois [1] avaient fait le désert dans ce coin si animé de Paris. Les habitués disparurent, et le café dut fermer, faute de clients. Jusqu'au dernier jour la pipe en fut impitoyablement proscrite, peut-être cette exigence accéléra-t-elle sa décadence, mais enfin il tomba dignement.

M. Lenoir, un des propriétaires du café, mérite une mention spéciale. Il avait remplacé sa mère, dont la beauté était célèbre

1. Remplacées par la galerie d'Orléans.

au moment de l'invasion, mais, le métier de limonadier ne lui plaisant pas, il se retira des affaires, acheta des œuvres d'art et forma une très belle collection qu'il laissa à l'État après sa mort. C'était un véritable don princier.

Sa veuve, qui lui survécut une dizaine d'années [1], donna aux pauvres sa fortune, évaluée à plusieurs millions. Une partie de cette somme importante dut, suivant le testament, servir à construire un hôpital, et les revenus de ce qui resterait disponible seraient appliqués à l'entretien de cette œuvre de bienfaisance. La vente de son mobilier, qui eut lieu au mois de mai 1874, produisit une somme fort importante. Le second fils de Paul Delaroche était le filleul de M. et Madame Lenoir, qui lui donnèrent 500,000 fr. le jour de son mariage.

Ainsi le Palais-Royal a vu disparaître un à un tous les établissements publics où se réunissaient les célébrités du moment.

1. Madame Lenoir est morte très âgée au commencement de 1874.

Le signal de la Révolution partit du café de Foy, une après-midi de juillet 1789. Monté sur une des tables, Camille Desmoulins cria pour la première fois : Aux armes ! Pour se débarrasser de sa clientèle révolutionnaire, le patron trouva un moyen ingénieux, il augmenta le prix des consommations.

∴

La Rotonde. — Cet établissement a remplacé le café du *Caveau*, qui était situé au sous-sol. Ce souterrain, où l'on débitait de bonnes consommations, était le rendez-vous des flâneurs de l'époque, littérateurs, amateurs de musique.

Les fédérés se rendaient au Caveau et y continuaient les discussions politiques avec autant d'âpreté qu'à une salle de séances spécialement consacrée à ces luttes oratoires.

Lauthenas, le patron du café, était l'ami de Roland. Les futurs coryphées de la Révolution avaient remplacé les mélomanes et les lettrés. Au lieu de parler art ou littérature,

on ne s'occupait que de la forme de gouvernement à établir après le renversement de Louis XVI. Du matin au soir, ces organisateurs d'une société nouvelle s'exerçaient dans l'art de démolir un régime politique pour prendre sa place. On ne parlait pas encore de la chute de la monarchie, qu'au Caveau elle était condamnée et remplacée par la République.

Les bustes de Gluck, de Grétry, de Philidor, de Piccini, de Sacchini, qui ornaient la salle, n'avaient pourtant aucune signification politique. La fameuse lutte des gluckistes et des piccinistes qui longtemps avait passionné les dilettantes parisiens, ne visait point au renversement du pouvoir.

Le Caveau était devenu le café du *Perron*, lequel prit le nom de *la Rotonde* lorsque, en 1802, le pavillon que l'on voit aujourd'hui fut construit. Ce fut en vain que le patron donna à son établissement le nom de café de *la Paix*, à cause de la paix d'Amiens qui venait d'être signée le 27 mars de la même année entre la France, l'Angleterre,

l'Espagne et la Hollande; le public n'en voulut pas démordre et maintint le nom de Rotonde qui est resté.

L'ameublement de la salle intérieure a conservé le cachet du premier empire, mais les œuvres picturales qui l'ornaient ont été enlevées. Il y avait des tableaux fort remarquables de Hubert-Robert, le paysagiste,.

Le public de la Rotonde est très varié. Étrangers et provinciaux y coudoient les Parisiens. Le comte de la Guéronnière, frère du célèbre vicomte, a été un habitué du café; M. Jules Sandeau, l'illustre auteur de *Mademoiselle de la Seiglière*, s'y rend presque tous les jours; on y voit les romanciers qui fréquentent la librairie Dentu, des hommes politiques, des artistes. Un curieux peut en huit jours voir défiler des écrivains, des sociétaires de la Comédie-Française, des pensionnaires du Palais-Royal dans la célèbre Rotonde.

.·.

Le café Corazza était le rendez-vous des

jacobins, qui y passaient les nuits et continuaient les discussions commencées à leur club. C'était d'abord Collot d'Herbois, comédien sifflé, directeur du théâtre de Genève, improvisé homme politique et venu à Paris où il se fit une réputation d'orateur de club. Auteur de l'*Almanach du père Gérard*, membre de la Commune de Paris et de la Convention, il massacra les Lyonnais et détruisit leur ville parce qu'il y avait été sifflé comme cabotin; l'ex-capucin Chabot, devenu grand vicaire de l'évêque constitutionnel Grégoire, puis membre de la Convention. Aussi féroce que Collot-d'Herbois, il inventa les qualificatifs de *montagnards*. de *sans-culottes*, de *muscadins*. Il rédigea le *Catéchisme des sans-culottes*. Accusé de concussions. il fut condamné à la peine de mort. Desieux, Gusman, Prolly, Varlet et quelques autres pourvoyeurs de la guillotine fréquentaient le café Corazza. Cet établissement fut le point de départ de plusieurs des manifestations qui aboutirent à des exécutions.

Le café Corazza s'est changé en restau-

rant où ont lieu des banquets, des repas de noces. Le son des orchestres a remplacé le bruit des voix furieuses demandant des têtes. C'est là que se réunit la célèbre société du *Caveau*.

∴

Le café Hollandais, situé galerie de Montpensier, une galiotte lui sert d'enseigne. C'est le rendez-vous des élèves de Saint-Cyr et de l'école Polytechnique, qui s'y livrent au jeu du billard.

II

LE CAFÉ PROCOPE

Cet établissement, qui a joui pendant longues années d'une grande célébrité, a été longtemps fermé, — en 1874. Le café Procope, où se sont réunis les écrivains illustres des xviie et xviiie siècles, a failli n'être plus qu'un souvenir.

Lorsque l'art de l'imprimerie nouvellement inventé et appliqué d'abord à la multiplication des textes sacrés, eut enfin largement répandu les textes antiques, les chroniques, les cosmographies et les sacrologies, une sorte de fraternité fut créée entre les gens de l'art nouveau, savants et imprimeurs. Les

hommes de lettres (nous pouvons déjà leur donner ce nom) ne tardèrent point à se connaître, à se réunir dans des lieux publics où ils pouvaient causer tout à leur aise sur tous les sujets que leur suggérait leur active imagination. L'imagination fut toujours leur faculté maîtresse. En se réunissant au cabaret, ils ne faisaient d'ailleurs que suivre la tradition des vieux poëtes. Villon, *bon folastre*, hantait la taverne, et s'il fit une ballade contre les taverniers, ce fut contre les taverniers *qui brouillent nostre vin.*

Au reste, nous ne voulons pas remonter plus haut que le xviie siècle. En ce siècle, qui ne fut pas toujours solennel, les écrivains les plus illustres avaient les mêmes habitudes que Saint-Amand, qu'on voyait, selon le vers pittoresque de Boileau :

Charbonner de ses vers les murs d'un cabaret.

Ils se donnaient rendez-vous rue de la Juiverie, au cabaret de la *Pomme de Pin*. Dans cette rue, située tout près de Notre-Dame,

était l'église paroissiale de Sainte-Magdeleine, qui, bâtie par les juifs pour les cérémonies de leur culte, avait été, en 1183, après leur expulsion, transformée en temple catholique. Sous le règne de Louis XIV on agrandit l'ancienne synagogue, les paroisses de Sainte-Geneviève-des-Ardents, de Saint-Christophe, de Saint-Leu et Saint-Gilles furent supprimées et réunies à Sainte-Magdeleine. Les hommes de lettres professaient-ils pour cette sainte un culte particulier ou étaient-ils attirés à la *Pomme de Pin* par la qualité des consommations? C'est un détail qu'ils ont négligé de nous donner.

Le *Mouton blanc*, sur la place du cimetière Saint-Jean, était fort fréquenté; c'est là que s'assemblaient Molière, Boileau, Racine et quelques gens de cour. Car ces trois poëtes étaient du parti de la cour et fort goûtés de Louis XIV, qui, on le voit, ne choisissait pas mal ses amis. C'est au *Mouton blanc* que Racine, avec Furetière, raillait cruellement la perruque de Chapelain. C'est du *Mouton blanc* que sortirent les *Plaideurs*.

Au XVIIIᵉ siècle, un cabaretier nommé Landelle ouvrit un établissement au carrefour Buci et compta parmi ses clients Crébillon, Gresset et beaucoup d'autres littérateurs. Dans la rue de Buci se trouvait le *Théâtre-Illustre*, où débuta Molière. A quelques pas, dans la rue des Fossés-Saint-Germain-des-Prés, devenue rue de la Comédie, lorsqu'en 1688 les comédiens français vinrent s'y établir, le café Procope eut bientôt une célébrité européenne.

Ce fut dans cet établissement que les Parisiens prirent pour la première fois des glaces; aussi se passionnèrent-ils pour ce genre de rafraîchissement. Pendant tout le XVIIᵉ siècle, la vogue du café Procope se maintint. Il eut pour clients les écrivains les plus célèbres. Piron, Destouches, d'Alembert, Voltaire, Crébillon, d'Holbach, Jean-Jacques Rousseau, Diderot et une multitude d'autres littérateurs avaient fait de ce café une succursale de l'Académie. Sous la Révolution, on songeait à toute autre chose qu'à la littérature ; le café Procope fut

changé en club ; Hébert présidait cette société étrange où l'on ne parlait que de réformes, de guillotine, de liberté. Le soir, pour démontrer leurs théories libérales, les membres du club brûlaient devant la porte de l'établissement les journaux qu'on avait trouvés trop modérés. Puis, lorsque des temps plus calmes revinrent, sa vogue reparut : Alfred de Musset, George Sand, Gustave Planche, le philosophe Pierre Leroux, M. Coquille, rédacteur du *Monde*, le fréquentèrent. Sous le second Empire, Vermorel, Gambetta, y jetèrent leurs plans de réformes sociales.

M. Babinet avait sa place au rez-de-chaussée, M. Pingard, le chef actuel du secrétariat de l'Institut, y a fait pendant de longues années sa partie de dominos.

Depuis 1819, il a vu entrer à l'Institut tous les membres des cinq académies. Il a donné des conseils aux récipiendaires de l'Académie française, et, quand un nouvel immortel doit être reçu, M. Pingard le place dans la salle, à l'endroit qu'il occupera le

jour de la cérémonie, et le fait regarder vers le pilier du nord-ouest. La voix s'arrête sur cette masse de pierre, remonte et retombe sur le public. C'est l'abbé Maury, devenu cardinal et archevêque de Paris qui a découvert ce moyen d'être entendu de son auditoire. Doué d'une fort belle voix, il était désolé des mauvaises qualités d'acoustique de la salle des réceptions académiques. Les sons se perdaient dans les tribunes, et c'est à peine si les auditeurs placés à quelques pas percevaient quelques lambeaux de phrases. L'abbé essaya son organe, d'abord il n'entendit que des sons criards, des éclats bizarres, puis tout en tournant lentement sur lui-même, les mots qu'il prononçait devinrent tout à coup d'une netteté admirable. Sa voix harmonieuse, bien timbrée, emplissait la coupole, s'enfonçait dans les tribunes.

Il avait trouvé ce qu'il cherchait, aussi son succès fut-il grand le jour de sa réception.

Depuis cette époque, c'est M. Pingard, à qui l'abbé raconta le fait, qui instruit les

académiciens de la découverte du célèbre cardinal.

Sur les murs du salon du rez-de-chaussée du café Procope sont peints les portraits de Voltaire, de d'Alembert, de Piron, de Jean-Jacques Rousseau, de Mirabeau. On montre encore la table devant laquelle s'asseyait l'ami du roi de Prusse.

M. Étienne Charavay, le savant paléographe, fondateur de la *Revue des documents historiques ;* M. Anatole France, l'auteur des *Poèmes dorés*, ont fréquenté *Procope*. Un de ses clients les plus bizarres a été M. Montferrand, géologue distingué, voyageur par goût. Il s'occupait à relever toutes les bourdes qu'il trouvait dans les journaux. Sa collection est déjà considérable, et si jamais elle est publiée, elle aura un succès de curiosité.

Le cercle républicain de la rive gauche s'est installé dans les salons de l'entresol. Des conseillers municipaux, des avocats, des industriels font partie de cette réunion politique fondée par M. Hérisson.

Mais là on ne brûle point sur la chaussée les journaux dont l'opinion déplaît, on se contente de les discuter. Un pharmacien emporté parle bien quelquefois de tout supprimer, mais il n'en pense pas un mot et serait désolé de faire de la peine même à un adversaire politique [1].

1. Ce cercle n'existe plus depuis le commencement de 1881.

III

LE CAFÉ DE BUCI

Au temps où les étudiants et les artistes n'avaient pas encore déserté le quartier Latin pour la rive droite, tout près du café Procope, dans la rue de Buci, s'ouvrit un établissement qui eut également ses clients célèbres. Ils s'y réunissaient en sociétés plus ou moins nombreuses; les partis politiques et les opinions scientifiques y avaient leurs représentants; tous les soirs on se querellait sur la meilleure forme de gouvernement à donner à la France, la valeur de telle théorie écrite par un savant professeur, la qualité d'un tableau ou d'un livre. Inutile de dire que

les impuissants formaient la majorité de ces réunions, et qu'ils ne se gênaient pas pour critiquer amèrement ceux de leurs camarades qui faisaient leur chemin dans les lettres ou dans les arts.

Heureusement, ils n'étaient pas seuls. Jusqu'à la veille de sa mort, M. V. de Mars, secrétaire de la rédaction de la *Revue des Deux-Mondes*, est allé au café de Buci où il prenait toujours de la bière. Ceux qui avaient envoyé des articles à la *Revue* venaient lui faire leur cour, et ils étaient nombreux. M. Gustave Planche, le savant critique, y écrivait la plupart de ses articles en déjeunant modestement d'une tasse de café à la crème. M. Malapert, avocat républicain, était un des vieux habitués de l'établissement. Après le coup d'État de 1851, menacé d'arrestation, il se cacha dans l'appartement du propriétaire du café. Sa peur était telle, que, lorsqu'on voulut le faire sortir de sa cachette, il fut longtemps à comprendre que ceux qui l'appelaient n'étaient pas des ennemis. Plus tard, sur sa demande, il obtint du gouverne-

ment de Napoléon, l'assurance qu'il ne serait pas inquiété. Ses amis se montrèrent fort mécontents de cette soumission.

Théodore de Banville, l'auteur de *Odes funambulesques*, M. Dumas, le savant médecin devenu par la suite inspecteur des eaux de Vichy, M. Depaul, élu membre de l'Académie de médecine, et que les habitants du quartier envoyèrent siéger au Luxembourg, ou était alors le conseil municipal, ont fréquenté le café. Nous citerons encore M. Glachant, qui a épousé une fille de M. Duruy; M. Harpignies, le peintre dont le talent est connu de tous ceux qui s'occupent d'art; M. Hamon, peintre également, qui avait quitté la France pour l'Italie, et est mort loin de Paris à l'âge de cinquante-trois ans.

M. Baltard, architecte, membre de l'Académie des beaux-arts, que le plan des Halles centrales a rendu justement célèbre. Il portait toute sa barbe, à laquelle il tenait beaucoup; cependant on a raconté qu'il la sacrifia pour une simple question d'amour-propre.

On a narré ce fait de la façon suivante :

« En ce temps-là, M. Baltard portait toute sa barbe — une barbe magnifique, dont il était fier et qu'il soignait avec amour. La reine d'Angleterre vint à Paris et la ville lui donna des fêtes superbes comme on en donne sous les *tyrans!* Dans le programme des jouissances, figurait un bal à l'Hôtel de Ville qui nécessita des travaux, des ornementations et des aménagements spéciaux dont M. Baltard fut chargé. Son travail fini, l'illustre architecte alla trouver M. le baron Haussmann :

« — M. le préfet, lui dit-il, je vais vous
» demander une faveur.

» — Laquelle ?

» — Présentez-moi à la reine d'Angle-
» terre lorsqu'elle viendra au bal demain
» soir.

» — J'y consens..., mais vous savez, mon
» cher architecte, la barbe est mal vue des
» Anglais, qui n'admettent que les favoris...
» Par conséquent, je vous conseille de vous
» raser... Votre présentation est à ce prix.

» M. Baltard s'engagea avec un soupir à jeter bas sa toison magnifique, et il le fit non sans s'y reprendre à deux fois et non sans gémir sur la rigueur du sacrifice.

» Le soir du bal arrive. M. Baltard, le visage imberbe, prend place à côté du préfet. La reine arrive, les présentations ont lieu, et M. Haussmann, après avoir terminé, regarde avec étonnement un individu qui lui fait des gestes désespérés.

» — Qu'avez-vous donc, monsieur, lui
» dit-il, et qui êtes-vous?

» — Qui je suis?... mais vous me recon-
» naissez bien; je suis Baltard, et vous
» m'avez promis de me présenter à la reine
» d'Angleterre.

» — Ma foi, mon cher, s'écria le baron
» en riant, l'absence de votre barbe vous
» change tellement, que je ne vous ai pas
» reconnu... »

« Et voilà comment M. Baltard coupa pour rien sa barbe chérie, cette barbe à laquelle il tenait tant! »

M. Jean Desbrosses, un peintre de pay-

sage, élève de Chintreuil; M. Coste, secrétaire du dîner du *Bœuf nature*, peintre et critique d'art; M. Baujault, sculpteur, auteur du buste de Chintreuil élevé par la ville de Pont-le-Vaux à l'illustre artiste M. Bruneau, architecte, qui a fourni le plan du monument. Disons que ces admirateurs du peintre n'ont voulu aucune rétribution pour leur travail. M. Allard, un fin connaisseur de tableaux qui possède à peu près ce qu'il reste des œuvres Chintreuil; M. Christian, architecte professeur à l'École des Beaux-Arts; M. Paul Martinet, un amateur qui peint des vues des environs de Brunoy et envoie ses ouvriers coller du papier, nettoyer les plafonds, barbouiller les boiseries de couleurs plus ou moins criardes, selon le goût du propriétaire.

M. Martinet est le neveu du célèbre entrepreneur de peinture M. Leclaire dont l'existence s'est écoulée à rendre service à ses semblables. On a écrit sa vie sous ce titre : *Biographie d'un homme de bien*.

Jules Vallès commença à développer au

café de Buci ses idées sur Homère et Molière. Delescluze, moins prolixe, lisait toujours, excepté quand il était avec M. Ranc, M. Melvil-Bloncourt, un créole, que les habitants de la Martinique, ses concitoyens, ont nommé député à l'Assemblée en 1871, n'avait pas alors une ambition bien grande. Il écrivait dans les petits journaux, et, lorsqu'on lui demandait ce qu'il faisait, il répondait invariablement :

Ze fais de la p'tit' littéatu.

Cette phrase plaisait énormément et on ne se gênait pas pour lui faire répéter souvent. Il est probable qu'une fois député, il abandonna la *p'ti litéat'u* pour se livrer à la grande politique. Mais, en dépouillant les dossiers de la Commune, on mit la main sur celui de M. Melvil, qui jugea à propos de gagner la frontière. Le conseil de guerre le condamna mort. Il mourut après sa rentrée à Paris.

M. Émile Laurent, bibliothécaire du Corps législatif, arrivait tous les soirs à heure fixe.

Il a pris comme littérateur le nom de Colombey, village des Vosges où il est né. Avec M. Laurent on voyait assez souvent. M. Romey, auteur d'une *Histoire d'Espagne* qui n'a jamais été terminée. M. Romey a été un des collaborateurs de M. Larousse, il a rédigé les articles sur l'Espagne et cité son livre comme un œuvre de grand mérite. C'est d'un bon père. M. Charles Furne, l'éditeur aussi connu par sa belle traduction de *Don Quichotte* que par la valeur des ouvrages qu'il publiait, fréquentait le café de Buci. Il y allait en compagnie de M. Bourdin, l'ami de Jules Janin, qui a édité le *Mémorial de Saint-Hélène* et un grand nombre de beaux livres illustrés, et de M. Lemercier, l'habile imprimeur lithographe.

M. Bermudez de Castro, un Espagnol qui est devenu Français, étonnait par sa mémoire prodigieuse. Il citait des pièces de vers de Lamartine ou d'Hugo, des fragments des ouvrages des écrivains célèbres. Son frère, le duc de Ripalda, a été plusieurs fois ministre en Espagne, sous le règne d'Isabelle.

En arrivant au pouvoir, il envoyait M. Bermudez comme consul ou consul général dans une partie du monde quelconque, et, grâce à sa qualité de polyglotte, le fonctionnaire n'était jamais embarrassé. Seulement, l'ennui le prenait, il avait la nostalgie de Paris ; alors il donnait sa démission et revenait s'installer au quartier latin.

Un savant orientaliste, M. Jules Oppert, dont les travaux sur les langues similitiques sont universellement connus, a été longtemps un des habitués du café[1]. M. Champfleury, M. Wilfrid de Fonvielle, y ont fait souvent acte de présence, de même que M. Elie Sorin, l'auteur d'une histoire de la première République, une des rares œuvres impartiales sur cette époque sorties de la plume d'un républicain.

Le célèbre voyageur Guillaume Lejean a fréquenté le café de Buci jusqu'au jour où il fut atteint de la maladie qui devait l'emporter. Il avait une table sur laquelle il entassait

1. M. Oppert a été élu membre de l'Académie des Inscriptions en 1881.

ses papiers et ses notes. En écrivant ses articles, en corrigeant ses épreuves du *Tour du Monde*, il causait, écoutait et ne manifestait jamais d'impatience. C'était le véritable caractère du Breton, tenace dans ses projets, bon dans ses relations. Après avoir été prisonnier de Théodoros, et visité à différentes reprises la Turquie, la haute Asie, l'Egypte l'Afrique Septentrionale, il revint mourir dans sa Bretagne, qu'il aimait avec tant de passion.

Un érudit d'un autre genre, M. Joannis Guiguard, y causait du moyen âge. Il connaissait les châteaux, les blasons, l'histoire des grandes familles. Les masses sombres des anciens castels, leurs immenses salles voûtées ornées de peintures qui dénotent l'enfance de l'art; les armures, les gravures, les vieux livres ornés de brillantes enluminures, plaisaient à son esprit. Il faisait, dans sa conversation ou avec sa plume, revivre ce monde disparu.

Il y avait M. Cayla, rédacteur du *Siècle*; Fouque, jeune littérateur de grand talent,

mort trop tôt; Henry Mürger, qui adorait le quartier Latin; Alfred Delvau.

M. Marius Topin, neveu de M. Mignet, fumait tranquillement son cigare en lisant les journaux. Ses livres ont une réputation méritée. *Le Cardinal de Retz, le Masque de fer, la France et les Bourbons sous Louis XIV*, sont des œuvres remarquables qui ont valu à leur auteur des récompenses de l'Académie [1]. M. Julia Pingard, chef du secrétariat à l'Institut, préférait au cigare une superbe pipe en écume de mer, qu'il culottait avec amour. Mais les *immortels* ne le voyaient pas.

M. le docteur Besançon, un des habitués du café, avait réuni tous les originaux des affiches innombrables qui, au lendemain de la révolution de 1848, couvrirent les murs ou les palissades entourant les chantiers ou les terrains vagues. Il classa et relia lui-même cette curieuse et intéressante collection. Après les incendies de la Commune, quand

[1]. M. Topin a succédé à M. Robert Mitchel comme rédacteur en chef du journal *la Presse*, acheté par M. Hubert Debrousse, puis a été nommé inspecteur des bibliothèques scolaires.

la bibliothèque de l'Hôtel de Ville eut, avec tant d'autres richesses artistiques, disparu dans les flammes, on la reconstitua à l'hôtel Carnavalet. M. Jules Cousin, nommé directeur d'une bibliothèque à peu près sans livres, fut bientôt à la tête d'un fonds sérieux. La ville vota quelque argent pour des acquisitions, des donateurs généreux envoyèrent des livres, des plans, des gravures se rapportant à l'histoire de Paris. M. Bezançon offrit ses affiches. Quand M. Cousin se fut rendu compte par lui-même de l'importance du cadeau, il voulut aussitôt procéder à son enlèvement. Plusieurs tapissières furent chargées des précieuses affiches, et le savant directeur de la bibliothèque de la ville de Paris eut la satisfaction d'avoir dans ses cartons des documents d'une grande importance pour ceux qui s'occupent de l'histoire de nos trop nombreuses révolutions.

Presque tous les journaux, l'*Officiel* en tête, s'occupèrent de M. Bezançon, rendant justice à sa patience d'amateur et à sa générosité.

Un peintre, M. Tullon, qui a eu les débuts les plus difficiles. Il quitte son village à vingt ans pour se rendre à Paris. La route est longue du département du Puy-de-Dôme à Paris, le futur artiste fait ce chemin à pied, n'ayant pour chaussures que des sabots, vivant un peu au hasard.

A Paris, Tullon, qui voulait être artiste, se mit à travailler avec énergie. Il allait au Louvre faire des copies. M. M. Timbal et Gérome attirés par le costume campagnard du jeune Auvergnat, furent frappés de certaines qualités de sa peinture, ils le firent causer, et il leur raconta naïvement son odyssée.

Les deux éminents artistes parlèrent à M. Bardoux de son compatriote. Bientôt le conseil général du Puy-de-Dôme, l'administration des beaux-arts, à Paris, informés, aidèrent pécuniairement l'aspirant peintre qui, en 1879, exposait au salon un tableau et un dessin.

De 1873 à 1879 la chrysalide était devenue papillon.

Les habitués du Procope firent du café

de Buci leur lieu de réunion lors de la fermeture de ce vieil établissement. M. Ruolz, l'inventeur du procédé qui porte son nom ; M. Fort, un peintre qui a la spécialité de portraiturer les soldats à pied ou à cheval, ont leur table. Sa préférence pour les militaires a donné à M. Fort une apparence belliqueuse, il ne travaille que chaussé de bottes fortes. M. Tellier, graveur et dessinateur.

M. Valéry Vernier, écrivain délicat, va au café de Buci, et quelquefois aussi on y voit M. Alphonse Laffite, un des joyeux rédacteurs du *Tam-Tam* et employé sérieux au ministère de l'intérieur.

M. Francis Tesson, poète et romancier, chargé par M. Paul Dalloz de la direction de la *Revue de la Mode*; M. le capitaine Boissière, qui publie des sonnets charmants dans différents recueils mondains.

M. Loyer, un fin dénicheur d'antiquités.

M. Comby avocat et journaliste de talent; M. de Sal, parent et ancien secrétaire de M. Lachaud, devenu conseiller général de son département ; M. Parent, amateur d'œu-

vres d'art, a dans sa collection beaucoup de tableaux de Feyen-Perrin; un Russe M. de Kouroche, qui a formé une bibliothèque très curieuse composée de livres sur le blason.

M. Porte, l'auteur d'une chanson qui eut une grande vogue : *Les feuilles mortes*. A l'époque ou parut cette œuvre poëtique, la société qui défend les intérets des chansonniers et des compositeurs n'existait point encore, de sorte que M. Porte, ayant vendu pour la modique somme de cent cinquante francs la propriété de son œuvre, ce fut son éditeur qui mit dans sa caisse les billets de mille francs qu'il aurait dû empocher comme auteur.

M. Porte n'a point renoncé à la poésie, il exerce en même temps la profession de voyageur en librairie.

Un type singulier était un perruquier du quartier, politiqueur enragé et ami intime de Jules Miot. En 1848, après les affaires de juin, il se cacha dans un tas de charbon de terre, quoiqu'il ne se fût pas battu, mais il

avait peur. Le charbonnier le trouvant dans sa marchandise voulut exiger une indemnité, prétendant qu'il avait détérioré sa houille. Sous l'Empire il rasait démocratiquement. Après le 4 septembre il eut des velléités de se mêler à ceux qui prétendaient sauver le pays, mais on ne le trouva pas d'assez bonne compagnie et il dut attendre des temps meilleurs. Pendant la Commune ce coiffeur se tint prudemment dans l'ombre, sa bravoure n'étant pas en rapport avec son ambition. A la politique ce marchand de tignasses joint la manie de faire des vers. Ayant été à la veille de marier sa fille, il envoya à ses clients la lettre de faire-part en tête de laquelle était le quatrain suivant :

> Il n'est de célibat que dans la vie austère ;
> Si le monde se fit par la loi du mystère,
> Dieu permit de s'unir, et le premier langage
> Fut celui de s'aimer pour bénir son ouvrage !

A la suite de ces vers venait l'humble prose, entourée de dessins emblématiques. Le gendre futur, ahuri sans doute de voir

son beau-père se livrer à ces incartades, renonça au mariage, et tous ceux qui avaient reçu la première lettre en virent arriver une seconde annonçant la rupture. Nous la citons également :

> Si l'hymen est la loi de la sécurité.
> La noble sympathie en fut l'anxiété.
> Un cœur ne battant pas !... celui de l'innocence,
> Du bonheur conjugal s'éloignant l'espérance,
> Il retourne en entier à la Paternité !

Ce merlan-poète a eu un moment l'idée de se porter à la députation. Il a renoncé à son projet, peut-être a-t-il eu tort. Il aurait très bien défendu la démagogie à côté de MM. Tolain, Marcou, Barodet et autres espiègles qui représentent si bien les démocrates avancés.

La Société des Alsaciens-Lorrains a tenu ses réunions dans une des salles du café de Buci. Des associations musicales y ont joué faux avec un ensemble surprenant.

Le *Cercle des Ecoles* y établit son siége. Fondé par des étudiants qui voulaient en faire une société de secours mutuels, la politique en était bannie. On demanda à M. Paul

Bert son appui moral, mais le facétieux député répondit qu'avant tout il fallait exclure du cercle les étudiants catholiques. Cet acte d'intolérance grotesque ne fut du goût de personne et le cercle s'ouvrit quand même.

M. Bert, qui a commis à la chambre de si lourdes bévues à propos de citations latines, avait été sans doute plaisanté par quelque étudiant sur son ignorance de la langue de Cicéron, et il cherchait à se venger.

N. B. La physionomie du café a changé, au premier étage c'est toujours le même public, mais au rez-de-chaussée le service est fait par des femmes. Ces Hébés de rencontre versent la bière à leurs Jupiters d'occasion.

IV

LE CAFÉ DE LA RENAISSANCE

Cet établissement a eu un instant de célébrité : son nom a été cité à la sixième chambre; les maîtres de Paris sous la Commune y ont tenu leurs assises et préparé le plan de campagne sinistre qui devait finir par l'incendie et le meurtre.

Dans les premiers mois de l'année 1866, Tridon, Raoul Rigault, les frères Levraud, Dacosta, A. Verlière, Longuet, Genton, Protot, Largilière [1], Landowski et plusieurs

[1]. Largillière était menuisier. Après avoir fait ses trois mois à Sainte-Pélagie, il reprit sa profession, renonça à la politique et alla avec sa femme à Belleville, où il tenait en même temps un garni. Ses anciens amis le considé-

de leurs amis politiques, surveillés par la police, se laissèrent surprendre un soir qu'ils causaient de l'avenir de la France.

Le tribunal les condamna à des peines variant de trois à quinze mois de prison et fit fermer le café. Le commissaire de police Clément, chargé de leur arrestation, les surveillait depuis longtemps. Il était prévenu qu'ils avaient une réunion à la Renaissance ; lorsqu'ils furent tous assemblés dans la même salle, dont un garçon limonadier défendait l'entrée, M. Clément entra brusquement, plaça sur l'escalier quelques-uns de ses hommes, et, montant rapidement à l'entresol, où se trouvaient ceux qu'il cherchait, il les prit comme dans un filet. Au premier moment, la stupeur fut grande, lorsqu'on apprit l'entrée de la police : quelques individus parvinrent à se sauver ; le reste alla passer la nuit à la préfecture.

rèrent comme un traître, et, sous la Commune, voyant qu'il refusait de se mêler au mouvement, il fut arrêté et ensuite fusillé par ordre des bandits dont il n'avait pas voulu se faire le complice.

Ces arrestations firent jeter les hauts cris aux journaux dits *libéraux*, qui blâmèrent l'Empire sur ses façons d'agir, et déclarèrent que les gens mis aussi brusquement sous les verrous n'étaient pas dangereux, qu'ils ne conspiraient point et qu'aucune loi ne les empêchait de se réunir dans un établissement public pour causer ou jouer. M. Gustave Chaudey s'intéressa beaucoup aux jeunes gens ainsi poursuivis, disant bien haut qu'ils étaient incapables de faire le moindre mal; il ne songeait point alors que ses protégés le feraient fusiller cinq ans plus tard !

Le café de la Renaissance, situé en face de la fontaine Saint-Michel, avait une physionomie spéciale à l'heure de l'absinthe et le soir. Des étudiants débraillés, les cheveux en désordre, entraient, montaient au premier étage, se formaient par groupes, parlaient politique ou engageaient une partie de billard. On allumait les longues pipes savamment culottées, et, à travers un nuage de fumée, on entendait, en même temps que les voix des discoureurs, le bruit des billes

d'ivoire s'entrechoquant sur le tapis vert.

Des *étudiantes* étaient mêlées aux hommes. Ces filles des rues aux costumes extravagants fumaient des cigarettes et s'occupaient de politique.

M. Fernand Papillon, qui n'était pas encore le savant collaborateur de la *Revue des Deux-Mondes*, fréquentait le café de la Renaissance, mais il travaillait sérieusement, rédigeant des articles pour le fameux dictionnaire de M. Larousse et écoutant sans les prendre au sérieux les divagations politico-économiques de Rigault et de ses amis [1].

M. Fernand Papillon est mort au com-

1. Au mois de mars 1873 avait paru le commencement de notre étude sur les *Cafés politiques*, à ce propos M. Papillon nous adressa la lettre suivante :

« Mille remerciements, cher monsieur Lepage, pour les quelques lignes bienveillantes que vous m'avez consacrées dans la *Revue de France*. J'ai toujours peur de voir, dans les récits de ces préliminaires de la Commune, mon nom associé ou seulement assimilé à ceux des gredins avec qui le hasard m'a fait vivre pendant trop longtemps, et vous suis infiniment reconnaissant de m'en avoir distingué.

« Votre, etc. »

mencement de l'année 1874. Il avait presque atteint la célébrité à l'âge où l'on commence à être connu seulement d'un petit nombre d'hommes spéciaux. Ses mémoires, lus à l'Académie des sciences, avaient été remarqués, ses études sur quelques savants allemands, publiées dans la *Revue des Deux-Mondes*, avaient obtenu auprès des lecteurs de ce recueil un légitime succès. Ces différents travaux ont été réunis en volumes sous les titres de : *La Nature et la Vie*, l'un de ces volumes n'a même paru qu'après la mort du jeune et laborieux écrivain.

Une société moins bruyante se réunissait au rez-de-chaussée de l'établissement : on y remarquait M. Gustave Huriot, rédacteur du *Courrier français*, devenu conseiller général de l'Yonne et chef du cabinet du ministère de l'intérieur, M. Lepère, M. Lariche, savant répétiteur de droit, auteur d'un ouvrage sur les *Pandectes*, mort fou ; M. Decrosse, nommé magistrat sous le ministère Ollivier. Quelquefois Landowski et son frère Landeck se mêlaient à ces jeunes gens,

qu'ils considéraient pourtant comme des républicains trop tièdes.

En 1872, nous trouvant à Lyon, nous écoutions la musique militaire sur la place Bellecour, lorsqu'un garçon de café, s'approchant respectueusement, prononça notre nom. Nous reconnûmes aussitôt le patron du café de la Renaissance. Le malheureux nous raconta ses infortunes et termina son récit en disant que les hauts dignitaires de la Commune étaient la cause de sa ruine. Il avait eu l'imprudence de leur faire crédit, et lorsqu'ils eurent accaparé le pouvoir, le souci de payer leurs dettes ne les empêcha pas de dormir, et, si l'imprudent limonadier avait réclamé, il est probable qu'il eût été immédiatement mis sous les verroux.

V

LE CAFÉ D'ORSAY

Cet établissement situé à l'extrémité de la rue Mazarine, près du carrefour Buci, entre les cafés Procope et de Buci, est fort éloigné du quai dont il porte le nom et n'a rien de commun avec le café d'Orsay situé au coin de la rue du Bac, en face du Pont-Royal.

Un des propriétaires du café de la rue Mazarine, cherchant un nom peu vulgaire pour lui servir d'enseigne, finit après s'être creusé longtemps la tête par trouver. Cet Archimède de la limonade poussa son *Euréka* en voyant passer devant sa porte les voitures faisant le service de Paris à Limours

et Orsay. A Paris et Limours l'ingénieux chercheur préféra Orsay, et quelques jours plus tard les cinq lettres de ce nom étaient peintes au-dessus de la porte.

Le café d'Orsay n'est guère fréquenté que par des habitués dont plusieurs appartiennent à l'art, à la littérature ou à la science.

M. L. Derôme, rédacteur au *Moniteur Universel* et à la *Revue de France*, conservateur de la bibliothèque que M. Cousin a léguée à la Sorbonne ; M. Onésime Reclus, frère de M. Élysée Reclus et comme lui savant géographe ; M. Gaston Lemay, à qui ses voyages ont fait une grande notoriété ; M. Cicéri, fils du célèbre peintre décorateur, peintre également. M. Cicéri habite Marlotte une partie de l'année. M. le docteur Brémond, rédacteur de la *Revue médicale* ; M. Doyen, peintre de talent ; M. Naudin, ancien chef du cabinet du préfet de police. Dans cette situation délicate, M. Naudin a su se créer des sympathies nombreuses. M. Huguenin, professeur de dessin à l'École des

sourds-muets ; M. Gambini, qui va interpréter en province les drames de Schakaspeare, avec le plus grand succès. Un *Cigalier*, M. Alfred Gabriey ; M. Goldsmith, un des plus infatigables reporters du journalisme parisien ; M. Damas, fils du général Damas, ancien commandant militaire du Luxembourg ; M. Alfonsi, qui a écrit au *Pouvoir* ; M. Léo de Marck, un romancier ; M. Marcel Coussot, homme de lettres et employé à la poste ; M. Baric, le spirituel dessinateur du *Journal amusant*.

Nous consacrerons quelques lignes à deux amis fort connus dans le quartier. L'un, M. Adolphe Huart, s'est occupé du tout petit journalisme sans savoir écrire ; il a fondé des sociétés de bienfaisance dont il s'est nommé modestement le président ou le secrétaire général perpétuel. Cette vie de dévouement lui a rapporté des décorations nombreuses et peu connues : le *Nicham*, l'*Étoile* de Gérolstein, le *Pou qui se mouche*, et beaucoup d'autres. M. Huart est directeur-propriétaire d'une feuille intitulée le

Sauveteur, il a exercé les hautes fonctions de consul de Libéria à Paris. Pour s'aider, il a créé un chancelier, un vice-chancelier — peut-être deux — un secrétaire du consulat. Naturellement ces fonctions sont gratuites, non obligatoires et ne mettent guère en relief ceux qui en sont revêtus.

Durant plus de quinze jours, l'habit brodé, le chapeau galonné, le pantalon à bande d'argent ou d'or, l'épée du représentant de quelques moricauds de la côte de Guinée, ornèrent l'étalage du tailleur Mottot, au coin du carrefour Buci. Les populations du quartier se rendaient comme en pèlerinage voir le fameux costume. Comme peu de personnes connaissent l'existence de la république de Libéria, on supposa que le directeur du *Sauveteur* allait exercer la profession de marchand de cuir à repasser les rasoirs et voulait faire concurrence à l'homme sauvage qui exhibe ses mollets, sa cuirasse de cuivre, sa couronne de plumes dans les carrefours de Paris.

M. Huart a fondé l'*Institut protecteur de*

l'enfance. Sur ses en-têtes de lettres il y avait au-dessous du titre : Haute protectrice, S. M. la reine Isabelle de Bourbon ; Haut protecteur, S. M. le roi Alphonse XII. Les noms de ces augustes personnages ont disparu, mais l'Institut a un Grand-Président et une foule de dignitaires de tous rangs ; Baric, du *Journal amusant,* est même vice-trésorier.

Le consul de Libéria est docteur en théologie. Il ne sait pas un mot de latin et ignore les premiers éléments de la langue française ; naturellement son doctorat lui a été décerné par une Faculté transatlantique, et sa thèse, qui est un petit recueil de banalités, a dû être rédigée par un écrivain public dans les prix de vingt à vingt-cinq sous.

L'ami de M. Huart, M. Turpin de Sansay, a publié seul ou en collaboration quelques romans. Sa principale occupation est de dénigrer les gens de lettres et d'affecter de le prendre de haut avec ceux qui l'entourent. A ce jeu il s'est attiré pas mal de réflexions peu agréables. Un de ses collabora-

teurs, Léo de Marck a même publié sur lui les vers suivants :

FANTOCHE LITTÉRAIRE

TRIOLET

Le *vidé* Turpin de Sansay
Veut professer le romantisme !
Il est d'un toupet insensé,
Le *vidé* Turpin de Sansay !
Que peut-il montrer ? Il ne sait
Orthographe ni catéchisme !!!
Le *vidé* Turpin de Sansay
Veut professer le romantisme !!!

Ces vers furent écrits à propos d'une réclame que M. Turpin avait fait insérer dans les journaux. Dans ce boniment il invitait ceux qui voulaient écrire des romans à prendre de lui des leçons. Il y eut un imbécile qui répondit à cet appel.

VI

LE CAFÉ VOLTAIRE

Les environs de l'Odéon ont perdu leur ancienne physionomie ; les étudiants, les professeurs habitent un peu partout et ne se croient pas obligés de demeurer dans le quartier des Ecoles. Le percement des boulevards Saint-Michel et Saint-Germain a beaucoup contribué à ce changement. Beaucoup de vieilles rues ont disparu, les loyers ont augmenté, mais, pour les étudiants surtout, il y a eu cette manie de paraître, qui a décidé beaucoup d'entre eux à passer les ponts.

Les boulevards des Italiens et Montmartre

ont plus d'attraits que le voisinage des Ecoles. Le café Molière, au carrefour de l'Odéon, a disparu, ses habitués étaient, comme on dit en l'an de grâce 1881, la haute gomme des étudiants; son voisin, le café de l'Europe, également disparu, a servi de centre de réunion à des jeunes gens qui se sont fait un nom dans les lettres. Nadar, qui a écrit un charmant volume : *Quand j'étais étudiant*. Depuis, il est devenu photographe, homme politique, promoteur de la navigation aérienne — les voyages du Géant occupèrent beaucoup le public vers la fin du second Empire. Henry Mürger, Champfleury — de son vrai nom Fleury — retiré à la manufacture de Sèvres : son ami des bons et mauvais jours ; Auguste Vitu, l'écrivain érudit qui est chargé des premières au *Figaro* et s'est beaucoup occupé de politique bonapartiste; Théodore de Banville ; Alphonse Daudet; Paul Arène, un poète charmant; Clémenceau, le chef le plus autorisé du radicalisme ; Alcide Dusolier, un écrivain de talent ; Fernand Desnoyers; le libraire Pick, de l'Isère,

qui était toujours accompagné de quelques prosateurs ou poètes.

Cette vie intense a disparu, poètes, littérateurs, politiques, artistes, sont les uns célèbres, les autres oubliés, enfin beaucoup n'existent plus.

Le café Voltaire a pourtant gardé quelque chose de la physionomie d'autrefois. Il est resté le rendez-vous de beaucoup d'écrivains qui viennent causer et surtout lire les journaux et les revues.

M. Gambetta a fréquenté le Voltaire ainsi que M. Péphaux, qui, d'employé au ministère des finances, devint un jour administrateur de la *République française*. Jules Vallès, l'auteur des *Réfractaires*, en 1871 membre de la Commune. Vallès, lorsque Villemessant l'eut engagé à l'*Evénement,* aux appointements de vingt mille francs, disait qu'il y avait des individus qui se trouvaient très heureux avec trois mille francs de revenu, et qu'à d'autres il leur fallait au moins vingt mille livres. Naturellement il se plaçait dans la seconde catégorie.

Le célèbre éditeur Charpentier, dont le fils, Georges, continue la tradition, était un des habitués de Voltaire ; Nisard, directeur de l'Ecole normale ; Emile Caro, membre de l'Académie française ; le professeur Caboche ; le philosophe Emile Saisset et beaucoup de membres de l'Université se montraient au café.

Citons encore le littérateur Pierre Elzéar, de son vrai nom Elzéar Bunnier ; Jules Moulin, le consul de France assassiné à Salonique ; les poètes Anatole France, Albert Mérat, Leconte de Lisle, Léon Valade, Émile Blémont, du *Rappel*.

Un général polonais, Mieroslawski, l'inventeur du fameux camp roulant, en 1870, a fréquenté longtemps le café Voltaire. C'était un halluciné qui est mort à peu près fou, en 1878.

VII

LA BRASSERIE DE SAINT-SÉVERIN

A peu de distance du café de la Renaissance, dans la rue Saint-Séverin, se trouve la brasserie de ce nom. Etablissement modeste et sans prétention à la célébrité, la clientèle des hommes de la Commune lui valut en peu de jours une certaine renommée. Les anciens habitués du café Louis XIII, les politiques vaincus de la brasserie Andler et du restaurant Laveur, devenus de hauts fonctionnaires sous le gouvernement du Comité de salut public, se rendirent à la brasserie Saint-Séverin pour boire de nombreux bocks, rédiger leurs proclamations insensées, préparer des

arrestations, ordonner les marches des milices communales contre les Versaillais. Tous, ils étaient en bottes à l'écuyère, couverts de galons, armés de sabres et de revolvers; Tridon, cependant, n'eut jamais de goût pour l'uniforme. Du reste, il était contrefait, maladif, d'une laideur remarquable. Bon, quand il n'était pas surexcité par la politique ou la boisson; nous ne voulons point dire par là qu'il avait l'habitude de se griser; il était au contraire très sobre, mais un verre de bon vin pur lui faisait perdre la tête; — lorsqu'il parlait politique, il s'animait tellement, que souvent, tenant un couteau à la main, il en menaçait ses interlocuteurs. Les frères Levraud, l'un médecin de l'ex-préfecture de police, l'autre chef de la première division à cette même préfecture; Genton, homme violent et sachant à peine lire et écrire, nommé magistrat de la Commune, fréquentaient également la brasserie. Au-dessus d'eux planait Raoul Rigault, qui assistait souvent à ces réunions.

Le sinistre procureur général de la Com-

mune arrivait à cheval, faisait caracoler sa monture sur le boulevard Saint-Michel, et, derrière son double lorgnon, regardait effrontément les femmes. Toute la bande des individus employés alors à la préfecture suivait Rigault, et lui formait une cour brillante et distinguée, comme on peut se l'imaginer.

Quant à la brasserie Andler, rue Hautefeuille, elle avait pour client principal le peintre Courbet; elle eut dans un temps une réputation assurément méritée. Le célèbre déboulonneur allait manger au restaurant Laveur, rue des Poitevins, son ami Chaudey l'accompagnait souvent; on parlait de peinture républicaine et de réformes sociales.

VIII

LE CAFÉ SOUFFLET

Parce que les mêmes noms reparaissent quelquefois dans nos études, il ne faudrait point en conclure que ceux que nous citons passent leur temps dans les cafés. Chacun des établissements dont nous parlons étant le centre d'un groupe littéraire ou artistique plus ou moins important, on sait où se rencontrer pour causer des choses du jour.

Le café Soufflet, situé à l'angle du boulevard Saint-Michel et de la rue des Écoles, est le lieu de rendez-vous d'étudiants sérieux et de libraires du quartier. On y a vu M. Moquin-Tandon, fondateur d'une *Revue des Deux-*

Mondes Illustrée. Ce recueil, après avoir végété quelques mois, finit par disparaître. M. Marius Topin, M. Raoul Frary, qui après avoir écrit dans les journaux officieux bonapartistes, puis au premier *Courrier de France* monarchiste, a fini dans les organes républicains en attendant sans doute une évolution nouvelle. M. Frary a été professeur dans un lycée de province.

M. Bermudez de Castro et d'autres étrangers fréquentent ou ont fréquenté le café Soufflet. Il y a eu surtout beaucoup de Turcs, appartenant pour la plupart au parti dit la *Jeune Turquie*. C'étaient l'Arménien Azarian ; Ali-Bey ; Khaïala, un poète arabe ; le général Hussein-pacha ; l'uléma Tahsyn ; Méhémet-Bey ; Réchid ; Kamil-Bey.

Au café Soufflet on lit beaucoup, aussi les journaux et les revues encombrent-ils les tables ; mais au moins on cause peu politique, et si on s'occupe de cette question brûlante, c'est entre hommes ayant la même opinion et par conséquent peu décidés à se quereller.

IX

LE CAFÉ TABOUREY

Avant d'entrer dans des détails sur cet établissement, d'une gravité toute exceptionnelle, disons quelques mots d'un des habitués qui fréquentait aussi le *Voltaire*. C'était un ami de Jules Vallès, nommé Thérion. Il dévorait — c'est le mot, les journaux et les revues. Dans les *Rois en exil*, M. Alphonse Daudet l'a dépeint sous le nom d'Elysée Méraut. Un jour, Thérion ne parut point au café ; son absence fut remarquée ; on ne savait ce qu'était devenu ce fantaisiste. Il était allé en Autriche faire l'éducation d'un prince aux appointements de trente mille francs par an. Son

chef, Vallès, ne demandait que vingt mille francs de revenu et il ne les eut pas longtemps. Thérion est mort, et son frère, pharmacien à Langres, a adressé à M. Daudet la lettre suivante :

« Mon cher monsieur,

» Vous deviez bien l'aimer, ce cher Élysée, pour lui donner la place d'honneur dans vos *Rois en exil*. Tous ceux qui l'ont connu ne l'oublieront jamais.

» Grand de cœur et d'esprit, il ne s'adressait qu'aux grandes intelligences, aux grands sentiments. Sympathique avant tout, le drapeau lui importait peu quand son adversaire était honnête et franc. Il méprisait l'intrigue, et la répulsion des serments était la sauvegarde de son indépendance.

» Si j'avais connu vos desseins, mon cher monsieur, j'aurais pu vous confier bien des notes sur Élysée : souvenirs d'Autriche, souvenirs d'école, souvenirs de bohème, souvenirs de misère.

» Partout on remarque une ténacité in-

croyable de volonté et une confiance inébranlable dans l'avenir. Je ne vous parlerai pas de ses idées politiques. Je comprenais sa haine pour le régime déchu ; je m'explique moins son culte pour un prétendant qu'il aimait comme un Dieu.

» Mais respectons ses croyances, et vivons de nouveau avec l'Élysée du café Voltaire et de la rue Vavin. Grâce à vous, Élysée Méraut vivra aussi longtemps que les *Rois en exil*, c'est-à-dire toujours. Votre livre sera désormais, pour moi et les miens, un livre d'ami, un livre de famille. »

Nous avons dit que le café Tabourey avait l'aspect d'un établissement d'une gravité exceptionnelle. En effet, lorsqu'on pénètre dans la salle de rez-de-chaussée, on se sent comme transporté dans un monde à part. Les clients sont silencieux, mangent et boivent avec componction, sans bruit, marchent sur la pointe des pieds et parlent tout bas aux garçons. Le service est fait comme par des ombres en vestes noires et en tabliers blancs,

portant plats et vases aux différentes tables, et déposant ces objets devant des consommateurs taciturnes, bien plus occupés à lire, du moins en apparence, qu'à s'occuper des mets ou des boissons qu'on leur apporte. Nous croyons pourtant que cette indifférence est plus apparente que réelle.

Malgré le voisinage de l'Odéon, dont on aperçoit les galeries à travers les glaces, le café Tabourey n'est jamais envahi par les étudiants trop loquaces. L'été, quelques jeunes rêveurs aux longs cheveux s'installent du côté de la rue de Vaugirard, et regardent d'un œil attendri le jardin du Luxembourg tout rempli de fleurs, d'arbres verts, dans le feuillage desquels chantent les oiseaux. Puis il y a les promeneurs, les vieux vont lentement, les enfants courent, crient et tombent en riant ; les mères grondent leur progéniture ; les militaires suivent de près les bonnes qui affectent de ne pas s'apercevoir des manœuvres habiles de Dumanet ou de Pitou ; les étudiants causent et gesticulent ; les *étudiantes* essayent, mais en vain, d'avoir des manières distinguées.

Ce public mêlé va entendre la musique militaire, s'asseoir à l'ombre des grands arbres. La partie du sexe faible dont le dîner n'est point assuré, lorgne les jeunes et les vieux, et un naïf arrive toujours à point pour offrir un repas plus ou moins plantureux à ces péripatéticiennes dont une promenade trop prolongée a surexcité l'appétit.

L'hiver, le spectacle change. Les arbres n'ont plus de feuilles, les fleurs ont disparu. Tantôt le givre recouvre les branches, un rayon de soleil traversant cette végétation cristallisée lui donne un éclat incomparable. Tantôt une pluie froide tombe, les promeneurs ont disparu, les oiseaux secouent leurs plumes et cherchent une pâture problématique.

Une autre fois c'est la neige qui forme un énorme tapis d'une éblouissante blancheur. Ce jour-là, plus de flâneurs; les grilles sont fermées et le poète dissimulé derrière les glaces du café Tabourey ne voit que de rares passants montant la rue de Vaugirard ou se dirigeant du côté de la rue de Tournon.

Les arcades de l'Odéon servent dans les

jours d'hiver de retraite ou plutôt d'abri aux jeunes gens. L'étalage du libraire Marpon attire l'œil : on regarde les livres aux couvertures variées ; les uns achètent, les autres entr'ouvrent les volumes et essayent de lire. Mais ces digressions nous éloignent du café Tabourey et de ses clients.

L'illustre auteur d'*Une vieille Maîtresse* et de tant d'autres œuvres magistrales, M. Barbey d'Aurévilly, a été longtemps un des habitués du café. Son entrée faisait lever le nez à tout le monde. La moustache fièrement retroussée, enveloppé dans son manteau, coiffé d'un chapeau à larges ailes, le célèbre critique du *Constitutionnel* prenait sa place sans s'occuper de ce qu'on pensait de sa redingote le serrant à la taille, de sa cravate brodée de dentelles, de son jabot, de ses gants, de ses manchettes. Il s'habillait comme il lui plaisait ; c'est un courage qui manque à beaucoup. On déteste la mode, mais on la subit. M. d'Aurévilly a toujours dédaigné ces sottes concessions au caprice de quelques farceurs qui, d'un jour à l'autre, changent la

forme d'un chapeau ou d'un pantalon. M. Nicolardot accompagnait souvent l'auteur de l'*Ensorcelée* au café Tabourey.

Il y avait aussi Raymond Brucker, un causeur endiablé; Henri Lasserre, l'historien de Lourdes; Emile Montégut, rédacteur de la *Revue des Deux-Mondes;* Paul Perret, romancier, secrétaire de la rédaction de cette revue; le philosophe Wallon, que Mürger a peint dans la *Vie de Bohême*, sous le nom de Colline.

Du reste, le grand nombre de journaux mis à la disposition des clients, attire le public au café Tabourey. M. Coquille, rédacteur en chef du *Monde*, est un de ses plus fidèles habitués; M. Auguste Lenthéric, de la *Gazette de France;* M. Charles Grimont, secrétaire de la rédaction de la *Défense*, puis de la *Patrie* et beaucoup d'autres journalistes habitant la rive gauche se concentrent dans ce pacifique établissement où le consommateur qui ne lit point est regardé comme un phénomène. Jusqu'à sa fermeture, il a été interdit de fumer au café Foy, la café Tabou-

rey a fait une concession à la nicotine, on peut y aspirer l'odeur d'un cigare tout en savourant lentement un moka, une fine champagne ou un apéritif quelconque.

X

LE CAFÉ D'ORSAY — LE CAFÉ DU PONT-ROYAL

Nous avons parlé précédemment d'un établissement situé au carrefour Buci, à l'extrémité de la rue Mazarine, ayant pour enseigne, *café d'Orsay*. La cause qui a fait donner ce nom a ce café a été expliquée, nous n'avons donc plus à revenir sur cette appellation qui semble bizarre à ceux qui ne sont point au courant des tribulations d'un limonadier à la recherche d'une enseigne qui attire l'attention.

L'ancien, le grand café d'Orsay occupe une partie de l'immeuble au coin de la rue du Bac et du quai d'Orsay. Autrefois, cette en-

coignure était un dépôt de bois, la berge descendait jusqu'au fleuve où l'on débarquait les produit des forêts du Morvan qui étaient entassés en piles plus ou moins régulières mais livrées à la consommation. En 1708, le prévôt des marchands, Boucher d'Orsay, fit commencer la partie du quai près du Pont-Royal et lui laissa son nom. Bientôt le quartier se peupla, les chantiers de bois, transportés du côté de Grenelle, furent remplacés par de belles constructions.

Le café d'Orsay a toujours été fréquenté par un public distingué, excepté pendant la Commune, où ceux qui préparaient la ruine de Paris se rendaient pour boire, manger et préparer leurs plans. En face, à l'autre extrémité du Pont-Royal, s'élevaient les Tuileries, résidence des souverains, dont on voit encore les murs rongés par le pétrole ; à côté l'hôtel de la Caisse des dépôts et consignations, brûlé également, mais reconstruit ; une caserne de cavalerie ; le vaste palais du Conseil d'Etat et de la Cour des comptes, incendié aussi et non rebâti ; le palais de la

Légion d'honneur où l'ignare personnage Eudes, qui s'était improvisé général communard, avait établi son état-major.

Cette bande de chenapans se livrait aux fantaisies les plus bestiales. Un document signé donne une idée de ce qui se passait à la Légion d'honneur. Ce document, adressé à la maîtresse d'un établissement de tolérance, était ainsi conçu :

« Ordre à la citoyenne N... [1], de mettre à la disposition du commandant du palais de la Légion d'honneur huit femmes pour le service de l'état-major.

» Signé,

» Général EUDES. »

Puis le cachet de la Commune pour donner plus de garantie à l'ordre écrit du brillant général. Naturellement, nous négligeons les petits détails intimes sur l'état sanitaire de ces odalisques du Champ-de-Mars. Cela prouve jusqu'à l'évidence que le grand stra-

[1]. Inutile de faire une réclame à cette *fournisseuse*.

tège pensait à tout. Quand il dut abandonner la Légion d'honneur, Eudes y avait accumulé une grande quantité de pétrole, et ce charmant palais fut détruit. Il a été reconstruit aux frais des légionnaires.

Plus loin le palais Bourbon, celui des affaires étrangères étaient occupés par des gaillards non moins distingués que Eudes et sa bande. Aux affaires étrangères trônait Pascal Grousset qui fut pris par les troupes de Versailles au moment où, déguisé en femme, il cherchait à échapper aux recherches. Son costume féminin avec ses appas postiches et le formidable chignon qui couronnait sa tête égayèrent un peu Paris dans ce moment de désolation. Mais ce chignon de Damoclès a brisé la carrière diplomatique de Pascal Grousset. Les frères et amis reviendraient au pouvoir qu'ils ne pourraient plus se servir de leur ancien ministre ; il manquerait de prestige même à leurs yeux. Disons que si l'hôtel des affaires étrangères et le palais Bourbon échappèrent à l'incendie, ce ne fut pas la faute des communards.

Tous ces affamés de galons qui s'étaient installés dans les palais des environs du café d'Orsay avaient remplacé d'une façon fort désavantageuse dans cet établissement les anciens clients disparus.

Le délégué à la guerre, Cluseret, y déjeunait ; si cet individu, condamné pour actes d'indélicatesse, ne valait pas mieux au point de vue moral que les fantoches qui l'entouraient, du moins il avait sur eux une supériorité ; il connaissait son métier.

Après la Commune, le café d'Orsay dut fermer faute de consommateurs. Il a réouvert depuis et ses jours de splendeurs paraissent vouloir revenir. La municipalité de Paris est installée au pavillon de Flore et il faut dire que ces édiles radicaux n'ont aucun goût pour le brouet noir ; ils savent apprécier les vins fins et les viandes délicates. Le corps législatif siège au palais Bourbon ; la grande chancellerie et tous ses services rétablis dans son palais, les maisons particulières détruites par le pétrole sont reconstruites et habitées ; de vrais soldats occupent la caserne

d'Orsay où ils remplacent avec avantage les militaires de Delescluze. L'hôtel de l'*Officiel* a été le rendez-vous de rédacteurs sérieux qui payant leurs consommations au café ou au restaurant, ne suivant pas en cela comme en beaucoup d'autres choses l'exemple des Vésinier et autres écrivains officiels de la Commune qui menaçaient de faire arrêter le restaurateur qui se permettait de leur présenter la carte à solder.

L'hôtel du *Moniteur universel*, où s'impriment tant de journaux, a repris son activité des beaux jours. Il s'agrandit quotidiennement ; si M. Dalloz continue, il ira jusqu'à la rue de Beaune. C'est encore une douzaine de maisons à acheter, mais ce détail n'a qu'une importance relative.

Le café d'Orsay est donc redevenu un centre où se rencontrent les membres les plus éminents des classes intelligentes de la société. Militaires, littérateurs, savants, journalistes, magistrats, avocats, causent, lisent, réfléchissent, selon la tendance d'esprit de chacun.

Souvent on y voit M. Paul Dalloz retenu au quai Voltaire pour surveiller ses nombreux journaux; M. Rey, qui s'occupe de la *Revue de la Mode;* M. Gustave Claudin, un Parisien endurci qui prétend que les arbres du boulevard des Italiens sont tout ce qu'il y a de mieux en fait de campagne boisée; M. Emile Gassmann, chargé de la partie littéraire des journaux et revues de M. Dalloz; M. L. Grégoire, auteur de dictionnaires géographiques, traducteur des feuilles allemandes au grand *Moniteur universel.*

Puis la rédaction de l'*Officiel*; M. Aron[1], ancien rédacteur des *Débats*, directeur des journaux officiels; M. Baugier, secrétaire de la rédaction; M. H. Vigneau, écrivain dont nous avons déjà à plusieurs reprises constaté le réel talent; M. Rouvier; MM. Armand Silvestre et René Delorme, chroniqueurs de feu le *Bulletin Français*, sous le pseudonyme de Grimaud; M. Alphonse Daudet, le romancier célèbre; M. A. Wittersheim, ex-impri-

1. M. Aron a quitté l'*Officiel* où il a été remplacé par M. Baugier. Il est rentré aux *Débats*.

meur-gérant de l'*Officiel* et du *Bulletin Français*. M. Wittersheim est l'obligeance même sous les espèces d'un homme solidement charpenté. M. Friès, le caissier des deux journaux, regarde d'un œil calme le défilé des écrivains qui ont passé, passent, ou passeront à son cabinet. Il y a eu tant de changements dans le personnel de la rédaction des feuilles officielles qu'il doit être devenu sceptique ou au moins fort indifférent pour tout ce qui soulève les passions de tant d'autres hommes.

M. Barbey d'Aurévilly, l'ennemi des basbleus ; M. John Lemoinne, rédacteur des *Débats*, qui change d'opinion religieuse ou politique une ou deux fois par an. Tantôt il exalte la République, tantôt il admire la monarchie. Aujourd'hui libre-penseur, demain catholique fervent. Cet espiègle journaliste a dépassé la soixantaine. M. Nogent Saint-Laurens, M. Beaupré, deux membres éminents du barreau de Paris ; des savants : MM. Briguet, Faye, de l'Académie des sciences ; M. Perrier, nommé lieutenant-colonel au commencement de 1879 et

élu à l'Académie des sciences au même moment, en remplacement de M. Tessan; sa triangulation de l'Algérie l'a rendu célèbre.

C'est au café d'Orsay qu'arriva au prince d'O... une aventure qui se termina par un procès scandaleux. Le prince, qui préférait le boulevard au Bois, les rives de la Seine aux bords des canaux de son pays et les Françaises légères aux lourdes Hollandaises, menait un peu la vie à grandes guides. Un jour de l'année 1878, il conduisit une de ses conquêtes dans un des cabinets du café. Mais le mari surveillait l'infidèle, il y eut une esclandre, la compagne du prince se déguisa promptement en petit pâtissier, aidée d'une dame de comptoir; la transformation fut bientôt opérée et une manne sur la tête, ses habits de femme dans la manne, madame Santerre passa fièrement devant son mari qui ne se doutait pas que ce bonhomme en veston blanc était celle qu'il cherchait et qu'il ne trouva pas. L'obligeante caissière qui demeurait dans le quartier prêta son logement à madame San-

terre pour que cette trop folâtre légitime pût reprendre les habits de son sexe.

Tout le Paris amateur de scandale suivit le procès dans ses moindres détails et Jules, le maître d'hôtel du café d'Orsay, dut aller raconter comment les choses s'étaient passées dans l'établissement. Cependant la chose ne fut pas absolument démontrée. Un avocat maladroit, voulant faire de l'esprit, manqua ses effets contre M. André, un des administrateurs de l'*Officiel* qui raconta les faits d'une façon autre que le mari et ses témoins. Du reste, au mois d'avril 1881, M. Santerre a fait constater, à Cannes, que sa femme le trompait vraiment. Ses vœux sont exaucés.

Parmi les écrivains et les journalistes : M. Charles Monselet, poète, gourmand, critique dramatique au *Monde illustré*, chroniqueur à l'*Evénement;* M. Littré, M. Eugène Pelletan, sénateur et écrivain de talent, mais pas lu ; le sculpteur Clésinger ; M. Batbie, ancien ministre ; M. Gambetta, président de la Chambre des députés ; M. Janvier de la Motte, ancien préfet de l'Empire, député de

l'Eure ; M. Camille Krantz ; M. Arnaud, de l'Ariège, républicain catholique allaient souvent au café d'Orsay. M. Giffard, le propriétaire du fameux ballon captif qui eut l'insigne honneur d'enlever souvent à cinq cents mètres au-dessus du niveau de la Seine, mademoiselle Sarah Bernhardt, était un habitué du café, où l'on voit souvent un des plus sympathiques artistes du Palais-Royal, M. Gil-Pérez.

Les militaires et les marins : M. le général Borel, ancien ministre de la guerre ; les généraux Aymard, Billot, de Galliffet, marquis d'Abzac ; de Salignac-Fénelon ; l'amiral Montagnac, ancien ministre de la marine.

Les titres, qui exercent toujours tant de prestige, surtout sur ceux qui déblatèrent toujours contre les nobles et ne parlent que d'égalité : M. le duc de Castries ; M. le duc de Larochefoucauld-Bisaccia ; M. le duc de Chaulnes ; M. le prince de Caraman ; M. le prince de Léon ; M. le comte de Pommereux ; M. le prince Galitzin.

Citons encore M. Wilson, député, sous-secrétaire d'État aux finances dans les minis-

tères Freycinet et Ferry ; M. Herold, préfet de la Seine.

.·.

Arrivons au Pont-Royal. Ce café est de l'autre côté de la rue du Bac, en face du pont dont il porte le nom. L'immeuble dont il occupe une partie a appartenu à Marie-Anne de Mailly, maîtresse de Louis XV, créée duchesse de Châteauroux par son royal amant. L'entrée de l'hôtel était rue du Bac, les dépendances et le jardin s'étendaient le long du quai jusqu'à la rue de Beaune. C'est sur ces terrains que vers la fin du second Empire on construisit l'hôtel des journaux officiels. Le Cercle agricole — dit « des pommes de terre » — occupait le coin de la rue de Beaune ; il s'est transporté dans le magnifique hôtel qu'il a fait élever boulevard Saint-Germain, en face du Palais-Bourbon.

Un des plus célèbres amateurs du café mélangé avec du lait a habité l'hôtel Villette, rue de Beaune, en face des jardins de l'hôtel

de Châteauroux. Il y est mort le 30 mai 1778. Cet amateur était Voltaire dont le portrait est peint sur la partie du mur formant l'encoignure de la rue de Beaune et du quai auquel on a donné le nom du philosophe.

Les habitués du Pont-Royal sont à peu près les mêmes que ceux du café d'Orsay. On y voit M. Krémer, le correspondant de la *Gazette de Cologne*; le docteur Joba, qui a voyagé au Sénégal, au Brésil, en Crimée, sur les navires de l'État; M. Bétholaud, neveu de l'éminent avocat de ce nom, avocat lui-même. Officier démissionnaire, M. Bétholaud reprit du service à la guerre de 1870. Comme M. Joba il est chevalier de la Légion d'honneur.

Le docteur Bergeron ; le docteur Gaston Decaisne, fils du rédacteur scientifique de la *France*; l'éditeur Henri Vaton et son frère ; M. Claudon, journaliste ; Just Rouvier, ancien éditeur, qui a publié les œuvres du docteur Ricord ; François Coppée ; Paul Bourget, poète et journaliste ; Paul Bourde, rédacteur du *Moniteur*, puis du *Temps*, géo-

graphe passionné ; Jules Mary, également attaché à la rédaction du *Moniteur*, romancier de talent ; Henry Morel, collaborateur de MM. Bourde et Mary, auteur des *Communards au Pilori* et de quelques romans dont le plus remarquable est *Mademoiselle Lacour*.

XI

LE CAFÉ DE FLEURUS

La rue de Fleurus ne s'arrêtait autrefois qu'au jardin du Luxembourg, les maisons de la rue Madame possédaient toutes une entrée sur ce parc merveilleux. Naturellement, les locataires ne pouvaient à volonté ouvrir les petites grilles qui formaient la ligne de séparation des immeubles et du jardin. Tout le monde eût abusé de la permission pour aller se promener durant les belles nuits d'été sous les grands arbres, dans la pépinière, et respirer les parfums des fleurs au milieu des parterres, en écoutant le joyeux murmure de l'eau dans les bassins.

Malgré tout, la situation des logements ayant vue sur le Luxembourg était charmante, la nuit, à la clarté des étoiles, le poète et l'amoureux pouvaient rêver en contemplant le ciel où brillaient les constellations, la terre où les arbres avaient des proportions fantastiques. Une ombre épaisse cachait le sol, l'horizon était borné par les dômes du Panthéon, du Val-de-Grâce, de l'Observatoire, qui semblaient supporter le ciel.

Les bruits de Paris n'arrivaient à l'oreille que comme le grondement sourd du tonnerre qui s'éloigne.

Depuis, tout a été changé. Le jardin du Luxembourg est isolé, la rue Bonaparte prolongée[1] lui sert de limite, les véhicules de toutes sortes montent et descendent cette voie qui date de la fin de l'Empire, le théâtre Bobino — Bobinche dans le langage imagé des étudiants — a disparu, une maison de rapport l'a remplacé. Combien de jeunes auteurs ont débuté à Bobino? Les revues de

1. Devenue rue du Luxembourg.

Saint-Agnan-Choler y avaient du succès. Puis le tout se passait à la bonne franquette. Le public causait tout haut, les *étudiantes* mangeaient des oranges et riaient à se pâmer lorsqu'elles avaient compris un des mots à double sens souligné par l'artiste en scène.

Le vertueux bourgeois du Marais qui se serait aventuré dans ces parages éloignés, se trouvant tout à coup en plein Bobino, eût perdu la raison en voyant les types installés à l'orchestre ou se pavanant aux amphithéâtres. Bérets rouges, bleus, noirs ou blancs, ornés de glands retombant sur les épaules, cheveux longs, barbes en pointe, vestons de velours, telle était la partie masculine du public. Quant aux femmes, elles avaient toutes des toilettes voyantes, le chignon de travers, le nez au vent. Tout ce monde était gai et s'amusait. L'habitant de la place Royale se serait cru dans un monde à part — c'eût été la vérité — et, en sortant, aurait juré de ne pas conduire sa *dame* et ses *demoiselles* dans cet antre de perdition.

Près du théâtre, se trouvait le café de

Bobino, où les artistes venaient causer avec leurs admirateurs. Mademoiselle Georgette Olivier a fréquenté le café de Bobino.

En face de cet établissement, il y en avait un autre du même genre, mais plus sérieux, qui a survécu aux bouleversements du quartier et est encore fréquenté par un public d'artistes ; c'est le café de Fleurus. La terrasse, qui longeait autrefois le jardin, s'étend le long de la rue du Luxembourg ; ce changement lui a retiré beaucoup de son charme primitif.

Beaucoup d'artistes ayant conquis la célébrité ont fréquenté le café de Fleurus. C'étaient Corot, Gérôme, Nazon, Toulmouche, Français, Jules Breton, Achard, Harpignies, Baudry, Picot, Charles Garnier, architecte ; le sculpteur Falguière ; parmi les littérateurs, Henri Mürger, Edmond About, qui, sous l'Empire, n'était pas en odeur de sainteté au quartier Latin ; André Theuriet ; Albert Collignon qui, vers 1861, fonda une revue hebdomadaire ; cet organe mourut faute d'abonnés. En 1877, il créa un autre journal, *La Vie*

Littéraire, qui disparut pour la même cause ; Deschamps, l'administrateur de la *Revue des Deux-Mondes*, dont la figure s'illumine à la fin de chaque mois, les abonnements arrivant nombreux, ont fréquenté aussi le café de Fleurus.

XII

CAFÉ DU CHALET

Cet établissement, situé sur le boulevard Saint-Michel, presqu'en face de Bullier, a été bâti sur un terrain faisant autrefois partie du jardin du Luxembourg. Son origine ne se perd pas dans la nuit des temps : ce n'est qu'après la désastreuse guerre de 1870-71 et après la Commune, plus désastreuse encore, que le propriétaire d'une petite brasserie du boulevard Montparnasse, près du carrefour si animé de l'Observatoire, eut l'idée de transporter un chalet sur un sol complètement dénudé, de planter des arbres, des fleurs, des plantes grimpantes autour de sa construction cham-

pêtre, et de créer une oasis dans un endroit qui, l'été, offrait une réduction du Sahara. Le spectacle, depuis, s'est modifié ; des constructions nombreuses et élégantes ont été élevées le long de la belle avenue de l'Observatoire, en bordure sur le boulevard Saint-Michel, la rue d'Assas et les voies tracées sur les anciennes dépendances du palais du Sénat.

La brasserie du Chalet offrait un centre de réunion et était en même temps un lieu de repos où les danseurs et les danseuses de Bullier pouvaient se rafraîchir. Le Chalet devint café-concert, mais dans la journée, il eut des habitués attirés par l'originalité de cette construction entourée de verdure.

Les sculpteurs Cordier et Oliva (ce dernier Espagnol), les peintres Ranvier, Français, James Bertrand, Hamon ont fréquenté le Chalet.

XIII

LA BRASSERIE MAYER

La rue Vavin était avant 1831 — cela date déjà de loin — un passage avec une double rangée de tilleuls. A la date que nous signalons, le propriétaire du passage fit abattre les arbres, bâtir des maisons et le passage devint une rue à laquelle il donna son nom : Vavin. Chose étonnante, ce nom est resté à cette voie, il a survécu aux changements de gouvernements, de ministères, de préfets de la Seine et autres réformateurs qui croient avoir rendu un grand service à la société lorsqu'ils ont changé les plaques bleues fixées aux immeubles formant l'encoignure des rues.

La brasserie Mayer est un centre de réunions autant politiques qu'artistiques. Toutes les opinions s'y heurtent, chacun a en poche un moyen infaillible de sauver la France ;

malheureusement on ne permet pas d'appliquer ces remèdes multiples qui très probablement tueraient le sujet. Pas de luxe à la brasserie Mayer ; l'ameublement est des plus simples ; aux murs sont des estampes représentant des sujets patriotiques : c'est la cathédrale de Strasbourg élevant sa flèche vers le ciel ; c'est la cité alsacienne détruite par le bombardement ; trois femmes fièrement vêtues de costumes qui forment les couleurs nationales de la France ; un Gambrinus sculpté par Rollard.

On entre d'abord dans une première salle ; là, les clients sont calmes, ce sont des philosophes rêveurs ; on y voit surtout Auguste Lenthéric, de la *Gazette de France*, fumant sa pipe, sirotant un bock. La pièce du fond est plus animée ; c'est Lix, le dessinateur du *Monde illustré*, le sculpteur Delaplanche, son confrère Falguière, l'auteur de la statue de dom Calmet, que la ville de Sénones a fait élever au célèbre bénédictin en 1873 ; les peintres Henner, Georges Duchêne, Jules Vallès, Barodet ont fréquenté la brasserie.

XIV

LE CAFÉ MANOURY
CAFÉ MOMUS, DE DANEMARK

Au temps où le Pont-Neuf était ce que sont les boulevards, un lieu de promenade pour les flâneurs, un centre où l'on venait chercher des nouvelles, c'est-à-dire sous les règnes de Louis XIV et de Louis XV, les cafés des environs avaient une clientèle spéciale. Le palais, où siégait le Parlement de Paris, attirait beaucoup de monde, plaideurs, avocats, procureurs, magistrats, en un mot toute cette population nombreuse, vivant aux dépens de ceux qui ne peuvent s'entendre à l'amiable, se précipitait sur l'antique résidence des rois.

Les amateurs des livres nouveaux s'y rencontraient également, les quais de l'Horloge et des Orfèvres avaient leurs boutiques de riches marchands, le Pont-au-Change possédait encore ses changeurs, dont il avait pris le nom, il n'était pas jusqu'au Châtelet, remplacé par la place de ce nom, qui ne contribuât à attirer sur ce point central beaucoup de gens affairés.

Du coin de la place de l'Ecole, où est situé le café Manoury, on avait devant soi le château de la Samaritaine dont le pied était dans la Seine. Le courant mettait en mouvement des roues qui à leur tour faisaient mouvoir une pompe; l'eau lancée dans des tuyaux allait alimenter les fontaines du quartier. Manoury a conservé un cachet spécial qui rappelle le bon vieux temps. Il n'a rien sacrifié au clinquant, sa clientèle a toujours un air de gravité qui fait bien dans cet encadrement. Ce sont des avocats, des avoués qui y déjeunent avant de se rendre au Palais; les joyeux viveurs ne se sentiraient pas à l'aise au café Manoury. Le quai de l'Ecole a vu disparaître

ses vieilles maisons, le Pont-Neuf a été élargi, ses boutiques ont disparu, le château de la Samaritaine démoli est devenu un établissement de bains et son carillon si renommé ne mêle plus ses bruits harmonieux au clapotement de la Seine; seul le café Manoury, au milieu de tous ces changements, a conservé sa physionomie. Le carillon de la tour de Saint-Germain-l'Auxerrois rappelle pourtant celui du célèbre château qui se trouvait à quelques centaines de pas de la vieille église.

Le café Manoury date du règne de Louis XVI; son fondateur, Manoury, fit un traité sur le jeu de dames; cet ouvrage, au dire des amateurs, est excellent; les fidèles du jeu de dames fréquentent encore ce vieil établissement.

. .
. .

En face de Saint-Germain-l'Auxerrois, voisin du *Journal des Débats*, existait, rue des Prêtres-Saint-Germain-l'Auxerrois, le café

Momus, qu'a rendu célèbre Henry Mürger. Cet établissement a disparu ; il a été remplacé par un marchand de couleurs. Quand on passe devant la petite boutique qui fut le café Momus, on songe à Rodolphe, à Musette, au philosophe Colline, à Schaunard, les héros de la *Vie de Bohême*.

. ∙ .

En revenant vers le Palais-Royal, rue Saint-Honoré, à deux pas de la rue de Valois, on rencontre le café du Danemark, rendez-vous de beaucoup de Scandinaves qui ont émigré du café de la Régence. On y reçoit les journaux de la Suède, de la Norvège et du Danemark ; les touristes de ces contrées, qui viennent visiter la France et surtout voir Paris, peuvent donc y lire les journaux de Stokholm, de Christiania, de Copenhague. On y joue aussi aux échecs.

XV

LE CAFÉ DE LA RUE JEAN-JACQUES-ROUSSEAU

Près de l'hôtel des Postes, au fond d'une cour, existait, vers la fin du règne de Louis-Philippe, un petit estaminet qui était le rendez-vous des révolutionnaires de cette époque.

On y voyait Caussidière, Lagrange, Martin-Bernard, Louis Blanc et beaucoup d'autres, qui préparaient dans cet établissement la chute de la branche cadette, et par conséquent, s'apprêtaient à saisir la place, en proclamant la République. Car, en France, comme dans tous les pays sujets aux révolutions, il n'y a jamais de changé que l'éti-

quette et les honneurs; quand ils sont au pouvoir, les plus hardis démagogues deviennent des conservateurs.

Lorsque éclata le mouvement de février 1848, mouvement qui devait avoir pour résultat immédiat la chute d'une dynastie, personne, parmi les habitués du café, ne crut d'abord à la victoire. Les prudents du parti voulaient faire de l'agitation, mais ils recommandaient d'éviter les luttes avec la troupe. M. Louis Blanc était au café de la rue Jean-Jacques-Rousseau, recueillant tous les bruits, recommandant la prudence à tous ses amis, lorsqu'on vint lui annoncer qu'on se battait. Il manifesta le plus profond désespoir, et ce tribun, mieux doué pour la parole que pour l'action, se mit à débiter de longues tirades accompagnées de gestes emphatiques. « Cette imprudence perd les républicains! s'écria-t-il; nous n'avons plus qu'à nous couvrir la tête de cendres! »

Sa douleur ne se calma que lorsqu'il sut que Louis-Philippe était parti. Alors, au lieu de se mettre des cendres sur les cheveux, il

monta en imagination au Capitole, fonda la République, qui devait aboutir aux journées de Juin après avoir passé par le 15 mai.

M. Louis Blanc ne se souvient plus sans doute du petit café transformé en club et des sensations qu'il y éprouva le 23 février 1848.

L'auteur d'une chanson en l'honneur de M. Ledru-Rollin ignorait probablement ces détails, car dans un accès de lyrisme il s'écrie :

> O frère Louis Blanc! homme de grand génie,
> Toi qu'on a vu, aux jours de Février,
> Aux barricades sacrifier ta vie,
> Fraternisant avec les ouvriers.
> Au quinze mai, on te revit encore
> Avec Barbès, toujours en combattant,
> Pour déplacer ces hommes qu'on abhorre,
> Ton drapeau rouge était au premier rang!

Le 11 juin 1871, M. Louis Blanc, dans une lettre adressée au *Figaro*, écrivait que les incendiaires et les assassins ne trouveraient pas en lui un défenseur. Le 19 août suivant, il protestait dans l'*Officiel* contre la paternité d'une brochure, faisant l'apologie des com-

munards. En 1879, ses idées s'étaient modifiées, ou plutôt il ne croyait plus au danger, et, dans une tournée faite dans les villes du Midi, il disait, le 14 octobre, à Perpignan, « que si jamais insurrection a été de nature à justifier et à rendre impérieuse la demande d'une amnistie plénière, c'est certainement l'insurrection du 18 mars 1871. » Que la chance tourne et la peur fera dire à M. Louis Blanc tout ce qu'on voudra.

XVI

LE CAFÉ DE LA RÉGENCE

Si un militaire, un artiste, un savant, un administrateur peuvent arriver à la célébrité ou au moins à la notoriété grâce au courage, au talent, à la science, à l'habileté que chacun d'eux aura déployés, il ne faudrait point conclure que les moyens d'atteindre la réputation soient limités. Danseurs de corde, joueurs de billard ou d'échecs peuvent attirer la foule, soulever des discussions passionnées tout comme un général qui a gagné une bataille ou un orateur applaudi à la Chambre.

M. Blondin a autant de réputation que

M. Gambetta; M. Vignaux, le *roi du billard*, a toujours autour de lui un public haletant qui regarde avec émotion les billes d'ivoire rouler sur le tapis vert et applaudit fiévreusement les carambolages bien réussis; enfin le joueur d'échecs, M. Murphy, est aussi connu que son illustre compatriote, le courageux voyageur Stanley.

Marcher sur une corde, faire des séries, manœuvrer avec habileté les différentes pièces d'un échiquier, toutes ces qualités spéciales à certains individus n'ajoutent rien à la gloire d'un pays, mais elles font la fortune de ceux qui les possèdent.

Pour beaucoup, les échecs sont une science; et un grand joueur a forcément un cerveau admirablement organisé, capable de comprendre et de résoudre les plus hautes questions de la politique. D'autres prétendent que les échecs sont un jeu tout simplement. Nous n'avons pas à nous prononcer en faveur de l'une ou de l'autre de ces opinions, mais nous constatons que le jeu d'échecs a ses fervents qui ont un centre où

ils se réunissent, engagent silencieusement les parties et, durant des heures quelquefois, poussent les rois, les reines, les cavaliers, les tours, les fous, avec un calme qui fait complètement défaut à ceux qui jouent aux cartes ou à la roulette. Les fanatiques des échecs se réunissent à la *Régence*, près du Théâtre-Français.

La réputation du café de la Régence date de loin. Situé autrefois au coin de la rue Saint-Honoré et de la place du Palais-Royal, cet établissement eut des clients célèbres et des joueurs d'échecs d'une force remarquable. C'étaient Deschapelles, La Bourdonnais, Philidor, Saint-Amand, le général Bonaparte; ce dernier ne fut jamais d'une grande force aux échecs. Alfred de Musset fut, jusqu'à la maladie qui l'emporta, un des fidèles de la Régence. Il était noté comme fort joueur. Connaissant les habitudes de l'illustre auteur des contes *d'Espagne et d'Italie*, les étrangers et les provinciaux se rendaient au café pour le *voir*.

L'expropriation causa un déplacement, le

café de la *Régence* se transporta à peu de distance et ses habitués revinrent. Sur la longue terrasse en bordure sur la place du Théâtre-Français, on ne voit que des étrangers, Anglais, Américains, Scandinaves, Allemands. Les Norvégiens, les Suédois, les Danois sont là comme chez eux. On reçoit les journaux de Stockholm, de Copenhague et de Christiania, et les compatriotes de madame Nilsson se livrent à des discussions littéraires ou politiques dans cette langue que fort peu de Français comprennent.

Après avoir franchi la terrasse si bruyante et si animée, on pénètre dans un petit salon où sont attablés des joueurs d'échecs. Là, pas de discussions vives, pas de mouvement. On n'entend que le petit bruit sec des pièces que l'on fait manœuvrer. Autrefois on ne fumait point dans ce salon ; mais l'amour du tabac a gagné même les amateurs d'échecs ; les cigarettes, les cigares et même les pipes y forment quelquefois des nuages de fumée. Le joueur d'échecs est tellement absorbé, que très souvent il ne prend aucune consom-

mation et paye les frais; quelquefois il oublie de boire le grog qu'il a demandé, ou, comme il ne regarde jamais autre chose que le champ de bataille, — c'est-à-dire la boîte où il déploie son habileté — s'il boit, il prend les consommations de ses voisins, avalant une gorgée de bière ou de café à la crème, mélangeant l'absinthe au grog américain. Ces erreurs amusent la galerie qui rit de la grimace du joueur distrait. Sur les murs du petit salon dont nous parlons se détachent des médaillons portant les noms de : La Bourdonnais, Philidor, Deschapelles, Ph. Lopez, Greco, P. Stannia, Macdonald, G. Lulli, G. Selenus; puis la date de la fondation du café, 1718, et celle de sa restauration, 1855.

A l'extrémité droite de la terrasse est l'entrée d'un salon beaucoup plus vaste où se jouent les parties les plus sérieuses. Vers six heures, toutes les tables sont occupées. Sur l'une d'elles est gravé le nom de Bonaparte; elle a été apportée de la place du Palais-Royal dans le nouvel établissement.

Le futur empereur faisait mettre un échiquier sur ce marbre.

M. Grévy, le président de la République, a été longtemps un des fervants de la Régence ; il jouait ou suivait les coups. On y voit souvent M. Paul Bethmont ainsi que M. Audren de Kerdrel, sénateur. Un député, M. Fernand Gatineau, reste sur la terrasse ; les échecs ne paraissent l'intéresser que médiocrement.

Les joueurs dont on suit les parties avec le plus d'attention sont : M. de Rosenthal, un Polonais ; M. Festhamel qui, au *Monde Illustré*, à feu l'*Opinion Nationale*, au *Siècle*, pose les problèmes les plus difficiles ; M. le vicomte de Bornier ; d'après les on-dit des connaisseurs, l'auteur de la *Fille de Roland* est, en peu de temps, devenu d'une force remarquable ; M. Chaseray, commissaire-priseur, qui se délasse des fatigues de l'Hôtel des Ventes devant un échiquier ; le sculpteur Lequesne ; M. Baucher, fils du professeur d'équitation ; M. Charles Jolliet, dont la voix emplit la salle ; M. Auguste Jolliet, des

Français, M. Prudhon du même théâtre; M. Séguin; M. Charles Royer, un lettré qui a écrit, pour plusieurs volumes de Lemerre, des préfaces très remarquables. M. Royer est le neveu de M. Garnier-Pagès, dont on apercevait quelquefois à la Régence les longs cheveux blancs retombant sur son immense faux-col; M. Maubant, de la *Comédie-Française;* M. de la Noue, gendre de l'ancien ministre de l'Empire, M. Billaut; un officier en retraite, M. Coulon, qui pousse ses pièces avec un sang-froid tout militaire.

Parmi les habitués de la Régence que n'attire point l'amour des échecs, nous citerons : M. Sellenick, chef de musique de la garde républicaine auteur d'œuvres fort remarquables. Il a succédé dans ce poste difficile à M. Paulus. Avec M. Sellenick, on voit M. Guilbert, le sculpteur qui a obtenu le prix pour le monument à élever à M. Thiers; M. Gœchsy, un écrivain doublé d'un artiste; il est l'auteur d'un ouvrage sur les peintres militaires dont les illustrations sont de M. de Neuville; c'est un des collaborateurs de la

Galerie Contemporaine, du *Musée pour tous*, du *la Vie moderne;* MM. Feyen-Perrin et Bœtzel, dont la réputation comme peintres est depuis longtemps consacrée par le succès. M. Victor Champier qui s'occupe aussi des questions artistiques au *Moniteur Universel;* M. Ludovic Baschet, l'éditeur artiste qui a fondé deux magnifiques publications : Le *Musée pour tous;* la *Galerie Contemporaine* littéraire et artistique.

Presque toujours à la même table on a vu longtemps M. Jules Chantepie, un poète qui a, dans un temps, fait un peu de politique. Il a été rédacteur en chef de feu l'*International* de Londres. Depuis plusieurs années il ne s'occupe plus que de littérature ; avec M. Chantepie était M. Alexandre Valfrey qui rédigeait la revue des théâtres à l'*Europe diplomatique*. En 1877, M. Valfrey a été nommé percepteur dans une ville des environs de Paris. Les visites de ces deux écrivains au café de la Régence sont moins régulières.

A la table voisine prend place M. Pons

neveu, le célèbre professeur d'escrime. M. Pons, sous la Commune, a fait partie de la conspiration organisée par le colonel Charpentier[1]. Arrêté par les hommes de l'Hôtel de Ville, il resta au Dépôt jusqu'à l'entrée des troupes dans Paris. Au moment ou les communards venaient de mettre le feu au Palais de Justice, M. Pons força les portes de son cachot et délivra plusieurs prêtres détenus comme lui. L'un d'eux, M. l'abbé Jourdan, a été depuis nommé évêque. Il arrêta les flammes qui envahissaient la Sainte-Chapelle et sauva ainsi ce merveilleux monument. Il arbora le drapeau tricolore sur la grille du Palais. Le gouvernement lui donna la décoration de Légion d'honneur. M. Charles Grimont, secrétaire de la rédaction de la *Patrie* ; M. Souchère, ancien rédacteur de l'*Avenir National* ; M. Brunesœur, qui a rédigé la chronique de la *Petite Presse* sous le pseudonyme de Nicolet ; le capitaine Aubert,

[1]. Voir notre *Histoire de la Commune*, page 227, chap. XXVII : « Les conspirations. » A. LEMERRE, éditeur.

un amateur de billard, formaient avec M. Pons un groupe des plus animés.

M. O. Galligan, rédacteur en chef du *Gallignani's Messenger*, M. Ory, correspondant du *Daily-News*, fréquentent aussi le café de la Régence. M. Ory est un amateur passionné des courses.

M. Champollion aqua-fortiste de grand talent, médaillé en 1881 ; M. Charles Chabert, fils de M. Chabert, inspecteur d'académie et auteur de livres classiques fort estimés ; M. Massenet, commandant de la garde républicaine, frère du célèbre compositeur. Homme charmant, M. Massenet a la manie de l'à-peu-près porté à un degré inouï. Le frère du célèbre Père Jésuite, Milleriot, est aussi un habitué de la Régence.

XVII

LE CAFÉ DU CROISSANT

Sous le règne de Louis XIII, le Paris d'alors ne s'étendait pas jusqu'aux boulevards intérieurs. Le quartier si brillant de la Chaussée-d'Antin formait une vaste plaine bornée par la cité et s'arrêtant aux pieds des hauteurs de Montmartre. Des maisons isolées, des champs en culture coupés par de nombreux sentiers, un ruisseau qui prenait sa source dans le quartier du Marais, et, coulant lentement à travers les terres, allait se perdre dans la Seine un peu plus bas que le pont actuel de la Concorde. Tel était le paysage.

La rue Montmartre était, à l'époque dont nous parlons, très animée. Au fur et à mesure que Paris prenait de l'extension, la rue s'allongeait, et la porte Montmartre était reculée. Sous Philippe-Auguste, elle s'élevait en face du numéro 15 ; en 1380, Charles V la reporta à la hauteur de la rue d'Aboukir ; démoli en 1634, cet édifice fut reconstruit en face du numéro 143 ; en 1700, la cité s'agrandissant toujours, il disparut.

Une des parties les plus curieuses de la rue Montmartre est près du marché Saint-Joseph. L'emplacement occupé par ce marché était autrefois un cimetière dépendant de la paroisse Saint-Eustache. En 1640, le chancelier Séguier fit élever à ses frais une chapelle au milieu de ce champ de repos, où Molière et Lafontaine furent inhumés. A la Révolution, la chapelle fut démolie, et les tombeaux de ces deux illustres écrivains transportés au musée des Monuments français et ensuite au Père-Lachaise.

La rue Saint-Joseph ne prit le nom qu'elle porte actuellement qu'après la construction

de la chapelle ; avant, elle s'appelait rue du Temps-Perdu. La rue du Croissant, qui borde au nord le marché, s'étend de la rue du Sentier à la rue Montmartre. C'est dans cette voie étroite que sont installés les dépôts de la plupart des journaux, petits et grands, imprimés à Paris.

.*.

Tous les jours, de trois heures à cinq heures, la circulation y est presque impossible. Les marchands de papiers imprimés se pressent, se bousculent, chargés des feuilles représentant toutes les nuances de l'arc-en-ciel de la politique. Puis il y a des échanges, on troque le *Rappel* contre le *Pays*, le *Voltaire* contre l'*Univers*. Les propositions des uns, les demandes des autres, fatiguent les oreilles ; les voix d'hommes, de femmes et d'enfants mêlent leurs intonations différentes, et cependant, au milieu de cette cacophonie, les intéressés se comprennent rapidement et les marchés sont exécutés immédiatement.

Quand il y a une différence, elle est soldée en sous ou en journaux.

Aux époques où des questions brûlantes attirent l'attention, l'animation de la rue du Croissant devient plus grande. Chacun se sauve avec son paquet de journaux, poussant les forts, bousculant les faibles, on ne s'occupe pas des cris, on n'entend point les jurons. Les yeux de tous ces marchands brillent, les figures sont animées, il faut arriver vite à son kiosque ou à son étalage pour servir le client affamé de nouvelles. En face de la rue du Croissant, rue Montmartre, est l'imprimerie Cusset. C'est dans cet établissement que sont les bureaux de rédaction de la *Liberté*, de la *France* et du *National*. Dans les moments de presse, la porte cochère est littéralement encombrée par les marchands, qui attendent impatiemment qu'on les serve.

A l'intérieur les machines fonctionnent avec un bruit de tonnerre, le papier blanc se déroule, s'engouffre dans l'engrenage et ressort imprimé, découpé. Les feuilles sont

mises par paquets et livrées aussitôt à la consommation. Mais revenons rue du Croissant.

Presque tous les rez-de-chaussée sont occupés par des marchands de journaux. Dans l'immeuble portant le n° 12, sont installés la *Patrie*, le *Paris-Journal*, l'*Ordre*, le *Peuple français*, journaux bonapartistes. A côté s'élève l'ancien hôtel Colbert. La cour intérieure de cette aristocratique construction a été couverte d'un vitrage, et on y a placé des machines. Dans les vastes appartements, de grands organes politiques ont établi leurs rédactions.

Le *Siècle*, la *République française*, ont logé dans l'hôtel Colbert avant de se faire construire des immeubles à eux. D'autres journaux quotidiens n'y ont point leurs bureaux de rédaction, ils ont leurs compositions particulières, on apporte les formes et le tirage se fait sur les machines de l'imprimerie de l'hôtel Colbert. Ces feuilles, le *Soleil*, la *Marseillaise*, le *Nouveau Journal*, la *Cote de la Bourse*. Puis viennent les journaux hebdomadaires : la *Vie Parisienne*, le *Soleil*

littéraire, les *Bons Romans,* le *Progrès artistique,* la *Chronique des Arts,* feuilles exclusivement consacrées à la littérature et à l'art ; le *Renseignement,* le *Messager de la Bourse,* l'*Impartial financier,* le *Moniteur industriel et financier,* ne traitant que des questions financières ; le *Panthéon de l'industrie,* dont le titre indique la spécialité.

L'*Electricité,* revue scientifique, illustrée, paraît trois fois par mois ; la *Reforme,* revue fondée par M. Menier, est bi-mensuelle.

Si le grand ministre de Louis XIV revenait, il ne serait pas peu surpris de la transformation de son hôtel. Au lieu des commis aux finances, les rédacteurs des journaux, les compositeurs, les mécaniciens, les machines ont remplacé dans la cour les lourds carrosses et les chaises à porteurs. Colbert avait fait bâtir un autre hôtel au coin des rues Vivienne et Neuve-des-Petits-Champs. C'est sur l'emplacement de cette demeure qu'a été percé le passage ou galerie Colbert. Un de ses successeurs aux finances, le contrôleur général Desmarest, possédait un hôtel sur l'em-

placement du passage des Panoramas. L'entrée monumentale qui se trouve en face de la petite rue des Panoramas était la porte de cette résidence. Non loin de là, rue Montmartre, s'élevait l'hôtel d'Uzès ; l'architecte Ledoux avait donné le plan de l'arc triomphal qui en formait l'entrée. Cet édifice a été démoli au commencement du second Empire; sur l'emplacement de l'hôtel et des jardins on a ouvert la rue d'Uzès.

.˙.

Le *Soleil* a installé ses bureaux rue du Croissant. Son chroniqueur quotidien, Jean de Nivelles, porte des lunettes bleues et explique ce fait parce qu'il ne peut rester tous les jours exposé aux rayons du *Soleil*. Son véritable nom est Charles Canivet ; il a la passion des à-peu-près très développée. Au coin de la rue Montmartre est le café du Croissant, où se montrent les rédacteurs politiques, littéraires, scientifiques des jour-

naux de tous formats qui ont leurs locaux dans le voisinage.

Au numéro 5 est l'éditeur de musique populaire Tralin, qui publia le *Pied qui r'mue*, ineptie qui eut un grand succès.

Un autre éditeur eut à peu près, au même moment, son *Pied qui r'mue :* procès entre les deux concurrents, se prétendant chacun seul propriétaire de la chanson en vogue. Au cours du procès, on découvrit que les éditeurs avaient acheté, à deux individus différents, un vieux chant normand légèrement modifié. Ces anciens airs se trouvent à la Bibliothèque nationale, accompagnés des paroles ; quelques habiles savent les déterrer, copient poésie et musique, changent un peu la première, conservent la seconde intacte, font imprimer le tout, qui paraît avec le nom du copiste comme auteur.

Au numéro 3 est un marchand de journaux, M. Strauss ; au 7, les librairies Claverie et Decaux ; les bureaux des *Beaux-Arts illustrés*, du *Globe illustré*, du *Journal des Voyages*, du *Monde comique*, des *Feuilletons illustrés*.

Ces publications appartiennent à M. Decaux. MM. Lacaze et Périnet ont leurs magasins de journaux aux numéros 8 et 10; au 15 est M. Heymann et ses publications à images. C'est chez M. Heymann que le *Journal des Abrutis* a son siège. Enfin, au numéro 20, est l'ancienne maison Madre, dont la spécialité est la vente des journaux et des ouvrages illustrés et au 8, M. Rothier qui a publié des chansons satiriques contre M. Gambetta. On lui refusa l'estampille.

On peut juger par ce résumé rapide du caractère spécial de la rue du Croissant. Ecrivains politiques ou littéraires ; rédacteurs scientifiques ; employés, marchands de papiers imprimés ; commis libraires, se pressent, se coudoient dans cette voie étroite, curieuse à étudier à cause du genre spécial d'industrie qui y a établi son centre d'opération.

On comprend que le public du café du Croissant soit très varié : à une table on soutient la Commune, à la table voisine on défend le bonapartisme, à côté c'est la répu-

blique modérée. Il est évident que ces discussions ne convainquent personne. Les plus sérieux sont encore les reporters des différents journaux quotidiens, qui arrangent leurs notes et courent ensuite les soumettre aux secrétaires des rédactions de la *France*, de la *Liberté*, de l'*Estafette*, de *Paris-Journal*, de la *Patrie*, de l'*Ordre*, etc.

.·.

Avant d'arriver aux boulevards, n'oublions pas le café Mengin, passage des Panoramas, dont le patron s'est fait une grande réputation comme joueur de billard. Tous les jours la foule des amateurs de carambolage se presse dans cet établissement et admire l'habileté de M. Mengin.

XIX

LE CAFÉ DE MADRID

Fondé d'abord dans des conditions très modestes, le café de Madrid ne tarda pas à devenir un centre où se réunissaient à certaines heures les rédacteurs des grands journaux de Paris.

Pendant une partie de la journée, on n'y rencontrait que des flâneurs qui entraient pour se rafraîchir ou se reposer ; mais à midi, et surtout à partir de quatre heures, on voyait arriver des types à part, des figures allongées et soucieuses, fronts plissés, coiffures fantaisistes, depuis le gibus détraqué, taché, penchant mélancoliquement vers l'épaule, jus=

qu'au superbe chapeau de soie flambant neuf. Entre ces deux extrêmes, on remarquait le chapeau Rubens, aux ailes immenses, le tuyau de poêle déjà retapé et rougissant sous les rayons du soleil, enfin le couvre-chef sans nom, sans acte de naissance, affreux mélange de soie, de graisse, collé sur la tête. Ce dernier était toujours accroché aux patères, son propriétaire étant certain qu'on ne le lui changerait pas. Une fois entré, chacun prenait sa place, puis les conversations s'engageaient ; on refaisait la carte d'Europe, on démolissait l'Empire, et la République devenait le gouvernement de la France. L'Empire a disparu, nous possédons la République, la carte de l'Europe est modifiée ; ces profonds politiques ont vu leurs vœux se réaliser, mais notre pays sait ce que ces changements lui coûtent.

Ces clients du café de Madrid étaient les rédacteurs des journaux républicains qui, par prudence, n'osant point écrire ce qu'ils pensaient sans que le spectre de la correctionnelle leur apparût, se le disaient entre eux

Les aristocrates de ces réunions étaient MM. A. Hébrard, gérant du *Temps*, devenu sénateur sous la République ; J.-J. Weiss, ancien secrétaire général des Beaux-Arts sous le ministère Ollivier, élu conseiller d'Etat sous la présidence du maréchal de Mac Mahon, destitué par M. Grévy ; Ranc, Gambetta, Gustave Isambert. Quelquefois, M. Delescluze entrait et prenait part à la discussion. Ses collaborateurs au *Réveil*, messieurs François Favre, Razoua, Charles Quentin, manquaient rarement à l'heure de l'absinthe.

De temps en temps paraissait M. Génevay — le Severus du *Réveil* — dont la haute taille, les cheveux et la barbe longs et blancs, la figure maigre, l'air calme, détonnaient au milieu de ce monde tapageur et emporté.

Quand M. Gambetta était au café de Madrid, il se démenait et criait comme un possédé. Un jour, M. Weiss, ayant eu un procès, s'était défendu lui-même, et sa brillante plaidoirie avait obtenu le plus grand et le plus légitime succès. Le futur dictateur, ser-

rant la main au spirituel écrivain, s'écria :
« Weiss, vous avez *charmantement* parlé. »

On voit que le langage de M. Gambetta était, en 1869, aussi indépendant que celui qu'il emploie à la tribune de la Chambre.

M. Ranc ne riait jamais : ses phrases étaient nettes, claires, incisives ; on songeait, en l'entendant causer, aux exécutions terribles de la première République. Lorsqu'on se plaignait de l'Empire, voulant empêcher ses adversaires d'avoir des journaux, M. Ranc disait qu'il était dans son droit :

« Un gouvernement ne discute pas avec ses adversaires, il les supprime. » Seulement, il fallait que, selon lui, ce gouvernement fût la forme républicaine jacobine.

Déporté en Afrique pour affiliation au complot dit de l'Opéra-Comique, M. Ranc et quelques-uns de ses codétenus parvinrent à sortir de l'endroit où ils étaient internés, gagnèrent la frontière turque, arrivèrent à Tunis dans un état déplorable et s'embarquèrent pour Gênes. Une fois dans cette ville, il ne leur restait que quelques francs ; c'était mai-

gre. De plus, mal vêtus, hâves, ils n'inspiraient que peu de confiance à ceux qui auraient peut-être pu les employer. Se réclamer du consul de France, il n'y fallait pas songer. Un ami de M. Ranc, M. Permezel, comme lui compromis, et pour le même fait, se trouvait à Turin. C'était une ressource, mais il fallait, pour aller dans la capitale du Piémont, prendre le peu d'argent qui restait en caisse, et laisser à Gênes, absolument sans un sou, cinq ou six malheureux ; car une fois arrivé, si celui qu'on cherchait était parti, il n'y avait plus possibilité de regagner Gênes : on ne possédait que juste la somme nécessaire pour atteindre la cité piémontaise. Cependant on ne pouvait hésiter. M. Ranc se mit en route, arriva à onze heures du soir à l'hôtel où était descendu M. Permezel. Le garçon dormait ; en voyant cet individu mal mis, il crut avoir affaire à un voleur. Cependant il répondit que M. Permezel était dans sa chambre, mais il refusa énergiquement de donner le numéro et de laisser monter cet étrange visiteur. Enfin, après une longue

lutte de paroles, le garçon se décida à monter chez son locataire, et le lendemain, ceux qui étaient restés à Gênes apprirent que leur envoyé avait réussi dans sa démarche, et qu'ils allaient recevoir de l'argent pour s'acheter des habits et des vivres.

D'un caractère aussi absolu que M. Delescluze, partageant les mêmes idées politiques, M. Ranc ne put pourtant point s'accorder avec le rédacteur en chef du *Réveil*, et dut quitter la rédaction de ce journal. Du reste, le futur délégué à la guerre ne souffrait point qu'on lui répliquât, détestait la contradiction, et commandait de la façon la plus hautaine au personnel qui l'entourait. La rage du pouvoir dominait dans ce jacobin, et il eût sacrifié la moitié des existences de la population française pour couler de force l'autre moitié dans son moule politique.

On ne savait point encore à cette époque que cet austère personnage n'était pas inabordable et que les ministres de l'Empire arriveraient avec lui à conclure certains ar-

rangements. C'était au moment d'une élection partielle dans le Var. M. Dufaure avait posé sa candidature, le gouvernement le combattait. M. Pinard, alors ministre de l'intérieur, rechercha l'appui des radicaux. M. Delescluze fit, en exécution du traité conclu entre lui, M. Pinart et M. Rouher, une campagne contre M. Dufaure, et le ministère lui acheta tous les jours 25,000 exemplaires du *Réveil*.

M. Isambert avait une ambition qui ne se manifestait que par accès. Grand et mince, la figure jaune, les joues creuses, le menton pointu. terminé par une petite barbiche d'un blond roux, les sourcils froncés, il riait rarement et du bout des lèvres, paraissait toujours songeur. Il ne pouvait, au *Temps*, être aussi violent que les rédacteurs du *Réveil*, mais il se rattrapait dans la conversation. Lorsqu'il parlait de l'empereur, il disait toujours *Lui*. Après le 4 septembre, il devint un des hauts fonctionnaires du ministère de l'intérieur, mais là encore il trouva M. Ranc, qui s'était emparé de la police. commandait

à peu près en maître, et éclipsait ses collaborateurs en républicanisme.

M. Isambert avait débuté dans le journalisme en même temps que M. Vermorel dans les petits journaux du quartier Latin, *la Jeunesse* et *la Jeune France*. Puis, les deux amis s'étaient brouillés, et chacun avait suivi sa voie; l'un, en 1866, dirigeait le *Courrier français*, l'autre était rédacteur du *Temps*. Avant d'entrer à ce dernier journal, M. Isambert avait passé d'abord par le *Courrier du Dimanche*.

Ayant, et avec raison, une très haute idée de sa valeur littéraire et de son importance politique, le jeune collaborateur de M. Nefftzer parlait beaucoup de lui et rarement de ses confrères; il affectait de les mépriser ou de ne pas même savoir leurs noms. Aussi portait-il toujours dans ses poches des numéros du *Temps* ou des épreuves de ses articles, et il profitait de la moindre occasion pour les lire. Il nous souvient, à ce propos, qu'un soir, étant avec M. Vermorel dans un café du quartier Latin, M. Isambert entra.

après quelques saluts très guindés s'assit à une table, et tira des profondeurs de son paletot plusieurs numéros de journaux. Une *étudiante*, voisine de table de M. Vermorel, entendant que nous parlions du nouvel arrivé, s'informa si nous le connaissions. Notre réponse affirmative parut satisfaire la jeune femme, qui se replaça en face de son bock et avala quelques gorgées du contenu. Au bout de quelques minutes, elle entama de nouveau la conversation et demanda ce que faisait M. Isambert.

« Il est homme de lettres.
— Vous aussi?
— Oui.
— Mon frère également.
— Ah! comment se nomme-t-il? »

Elle nous dit un nom parfaitement inconnu.

« Dans quel journal écrit-il?
— Oh! il n'écrit pas. Il est dans une imprimerie où il se sert des lettres pour faire les journaux. »

Après quelques explications, nous finîmes

par comprendre que le frère en question était compositeur. La pauvre fille avait confondu la profession d'écrivain avec celle de typographe. Cependant, elle parlait toujours de M. Isambert; nous nous demandions pour quel motif son nom revenait sans cesse sur ses lèvres gercées. Vermorel finit par s'en informer.

« C'est parce qu'il n'est pas amusant.
— Pourquoi ? »

Elle nous raconta alors que, quelque temps auparavant, elle avait rencontré M. Isambert sous les ombrages de la *Closerie des Lilas*, et qu'il lui avait lu des articles imprimés ou manuscrits sur la politique.

A part ces petites faiblesses, M. Isambert n'en est pas moins un écrivain de talent.

Au café de Madrid, on voyait souvent les frères de Fonvielle, Émile Cardon, alors secrétaire de la rédaction du *Figaro*, le sympathique Alphonse Duchesne, qui avait écrit avec Alfred Delvau les *Lettres de Junius*; Paul Manuel, l'auteur dramatique; Édouard Siébecker. Quelquefois M. A. Nefftzer y

faisait une apparition. Razoua, assis en face d'un verre d'absinthe, fumait comme une locomotive, et ne songeait sans doute pas, en dégustant la liqueur verte, qu'il serait un des puissants de la Commune. Le photographe Carjat prenait part aux discussions politiques; Eyriés et Pradines écrivaient leurs correspondances aux journaux des départements, au milieu du bruit des jacquets, des disputes des joueurs de cartes sur des coups douteux. Leurs plumes rapides noircissaient le papier blanc, car il fallait que les lettres fussent mises à la poste avant six heures. Hector de Callias, une rose à la boutonnière, le gilet en cœur, le stick à la main, se promenait d'une extrémité à l'autre de la salle. Benassit, l'aqua-fortiste, regardait d'un air calme ce va-et-vient continuel. Fernand Desnoyers, un poète fantaisiste, montrait souvent son maigre profil aux habitués de Madrid, cherchant un ami qui voulût bien lui offrir un apéritif. Desnoyers eut un instant de célébrité. Lorsque la ville du Havre éleva une statue à Casimir Delavigne, il se rendit

à la cérémonie d'inauguration, puis, lorsque le cortège officiel se fut retiré, le poète, se plaçant au pied du monument, la face tournée du côté du public, dit à haute voix les vers suivants :

> Habitants du Havre, Havrais !
> Je viens de Paris tout exprès
> Pour insulter à la statue
> De Delavigne (Casimir).
> Il est des morts qu'il faut qu'on tue
> Dans l'intérêt de l'avenir.

Jean du Boys et Charles Bataille faisaient, avec Desnoyers, partie du petit groupe des poètes fréquentant le café de Madrid ; M. Léon Cladel, romancier aussi réaliste que républicain ; M. Castagnary, talent fin et délicat qui a eu le tort de se plonger dans la politique, devenu conseiller d'État ; M. Desonnaz, rédacteur de l'*Avenir National* ; M. Henri Fouquier, le successeur de M. Derrien au poste de chef de division de la presse au ministère de l'intérieur ; Charles-Félix Durand, rédacteur de la *Presse*, étaient des habitués plus ou moins fidèles de Madrid. Quelquefois M. Francis Magnard, alors sim-

ple rédacteur du *Figaro*, y faisait une courte station : Charles Monselet y montrait souvent sa figure réjouie. Un bonapartiste enragé. M. Florian Pharaon, s'asseyait dans le comité des *purs*, et avouait hautement ses opinions impérialistes. De temps en temps, le quartier Latin arrivait au boulevard Montmartre : Raoul Rigault, Eudes, Tridon, Landowski parlaient de la façon dont ils gouverneraient lorsqu'ils seraient les maîtres. On riait alors de ce qu'on prenait pour des hâbleries de cerveaux brûlés. Deux hommes peut-être croyaient à l'avenir de ces fous sinistres. c'étaient MM. Delescluze et Ranc. Ils s'imaginaient se servir d'eux comme d'instruments, les laisser se compromettre, et, s'ils réussissaient dans leurs projets, les mettre de côté et prendre leur place.

Pendant le siège et surtout sous la Commune, le café de Madrid eut pour clientèle les chefs de l'Hôtel de ville, mais alors couverts de galons, faisant résonner leurs sabres et leurs éperons. Pas de soldats, tous commandants. Ces farceurs faisaient l'effet

de ces états-majors des républiques de l'Amérique du Sud, où cinq ou six cents officiers généraux, dorés sur toutes les coutures, sont suivis d'une cinquantaine de nègres presque nus, munis de vieux fusils ; ces nègres s'appellent une armée. Pour un corps de troupes composé d'un seul noir, il y a un général en chef, trois ou quatre aides de camp, plusieurs colonels, des chefs de bataillon, capitaines, lieutenants, puis ça s'arrête. Un républicain du nouveau monde ne peut avoir, dans les armées, un grade moindre que celui de lieutenant. Les libéraux français suivent les mêmes errements.

Sous le règne sanglant des communards, le café de Madrid dut fermer. Ses clients, trop fantaisistes, ne payaient que ce qu'ils voulaient ; très souvent, pour éviter toute discussion, ils ne payaient pas. Qui ne se rappelle Pipe-en-Bois, assis à la terrasse du café, sirotant un verre d'absinthe et regardant d'un œil attendri fonctionner les balayeuses mécaniques ou les appareils d'arrosage? Puis le colonel Razoua, commandant

de l'École militaire, qui faisait caracoler un cheval comme dans un cirque. L'inoffensif Pipe-en-Bois, abandonné par M. Gambetta, dont le témoignage pouvait le faire acquitter, fut condamné à une peine des plus dures, adoucie par la commission des grâces; Razoua, le lundi 21 mai, quitta l'École militaire, laissant les fédérés qu'il commandait se tirer d'affaire, et, costumé en civil, il se promenait le lendemain, mardi, sur le boulevard Montmartre, se dissimulant à tous les yeux; au bruit du canon et de la fusillade, il songeait au moyen de se sauver tandis qu'on exécutait les malheureux qu'il avait entraînés ou forcés de se battre.

Le public du café de Madrid a été disséminé un peu partout : sur les pontons, au bagne, à la Nouvelle-Calédonie, en Angleterre, en Suisse, au conseil municipal de Paris, à l'Assemblée nationale, au conseil général de la Seine.

M. Gambetta est arrivé à la présidence de la Chambre des députés et s'est installé au palais du Petit-Bourbon. M. Razoua est

mort à Genève ; M. Habeneck, ancien sous-préfet de Carpentras, destitué pour avoir insulté des moines, n'a pas assez vécu pour assister au triomphe de ses idées matérialistes. M. Weiss a repris sa plume de journaliste ; M. Ranc, amnistié, dirige le *Voltaire*. Le général Crémer a fréquenté le Madrid : on y a vu Bordone, général de rencontre, ancien pharmacien, major de Garibaldi ; Paul Arène, un cigalier que les événements ont transformé en homme politique, va souvent au café de Madrid ainsi que M. Dionysius Ordinaire, ex-rédacteur en chef de la *Petite République Française*, devenu député ; M. le comte d'Osmoy, qui s'occupe surtout de choses artistiques. M. Poupart-Davyl — Louis Davyl — auteur de la *Maîtresse légitime*, qui a écrit au *Figaro* sous le pseudonyme de Pierre Quiroul. Le poète Gustave Mathieu a été jusqu'à la fin un des fidèles du Madrid, il est mort au mois d'octobre 1878. C'était le type du parfait égoïste. Il ne se montrait aimable que pour les littérateurs et les artistes arrivés. Avec les débutants il était insolent

et grossier. Il y a des haines terribles chez ceux qui, ayant tenté la carrière littéraire ou artistique, n'ont pu arriver à se créer une situation indépendante.

Gustave Mathieu, obligé pour vivre de rédiger des prospectus, de vendre des vins de Champagne, n'était pas tendre pour les versificateurs et les prosateurs. Il avait du talent, était instruit et cependant il n'arriva qu'à une modeste notoriété.

Voici quelques-uns de ses vers à propos du retour des hirondelles :

> Sur les maisons illuminées
> Des beaux rayons d'or du lointain.
> On entend par les cheminées,
> Les menus propos du matin
> De ces bavardes hirondelles,
> S'entretenant à leur réveil,
> Tout en lissant leurs longues ailes.
> De vent, de pluie et de soleil.
> Les hirondelles sont venues !
> Sortant du bleu du firmament
> De la brise et des blanches nues :
> On ne sait pas d'où ni comment
> Les hirondelles sont venues.

Quand le départ de ces oiseaux annonçait

le retour du froid, la note du poète était triste :

>
> Aux premières feuilles jaunies
> Fuyant l'azur du firmament,
> Les hirondelles sont parties ;
> On ne sait pas où ni comment
> Les hirondelles sont parties !...

Et lorsque la vieillesse apparaît :

> Mais déjà mes cheveux s'en vont
> Et ma barbe en pointe s'éclaire
> De ces petites fleurs qui sont
> Pâquerettes de cimetière...
> Ma face automnale rougit
> S'allumant comme un feu de joie ;
> Le coin de mon œil en sourit
> Par une grande patte d'oie.

Gustave Mathieu est mort à Bois-le-Roi, il a été inhumé dans le cimetière de ce village.

En 1873, au coin du passage Jouffroy, l'un des anciens patrons du Madrid nous fut présenté. C'était un pauvre diable, mal mis, avec une barbe de huit jours. Il sortait de prison. Ayant eu la sottise de se mêler aux affaires de la Commune et l'imprudence de

se laisser prendre, il avait été jugé et condamné. Sa peine expiée, il était rentré à Paris, espérant trouver quelques secours chez ses ex-clients qui l'avaient grisé avec leurs idées politiques ; il fut renvoyé de l'un à l'autre et finalement n'obtint rien.

L'amnistie a ramené à Paris tous les anciens habitués du café de Madrid qui étaient à l'étranger ou à la Nouvelle-Calédonie. La politique y tient toujours, à certaines heures, ses assises. Quelques uns des consommateurs occupant de hautes positions officielles ne fréquentent plus le *Madrid*, mais ils ont été remplacés par d'autres, vifs, pétulants, ambitieux, qui, à leur tour, ne seraient pas fâchés d'émarger au budget de la France.

XX

LE CAFÉ DE SUÈDE

Est-ce pour attirer les clients que le fondateur de cet établissement lui a donné le nom qu'il porte ? Un prince suédois en rupture d'étiquette a-t-il habité ses environs ou des Scandinaves en ont-ils fait un lieu de réunion ? Aucune de ces suppositions n'est juste, il est fort probable que ce café a reçu son titre sans raison. Du reste, un limonadier n'est pas obligé de connaître à fond l'histoire universelle ; les allées et venues des petits verres de son comptoir aux tables l'intéressent bien plus que les pérégrinations d'un empereur ou d'un roi. N'a-

t-il point lui-même l'apparence d'un souverain ? Il est vrai que son sceptre est une serviette, que son empire a pour bornes les murs qui séparent son café des boutiques voisines. Il envahit bien le trottoir, mais cet envahissement est légal, la préfecture de police lui a donné l'autorisation, la préfecture de la Seine le fait payer tant par mètre carré d'asphalte occupé par les tables.

Comme sujets, le patron a ses garçons, auxquels il commande en maître absolu, les consommateurs ne sont que des tributaires qu'il exploite habilement. Son intérêt est toujours en éveil, et le tromper paraît difficile. Mais fermons cette parenthèse sur le limonadier et parlons du sujet qui nous occupe.

Le café de Suède est doré, pimpant; il a été et est encore le rendez-vous d'acteurs, de littérateurs qui aiment voir, l'hiver, à travers les glaces de la devanture, circuler les piétons enveloppés dans des vêtements épais, le col relevé, la tête enveloppée d'un immense cache-nez. L'été, le spectacle est

plus gai. Le soleil brille, les toilettes sont fraîches, la démarche est légère, les flâneurs sont nombreux. Cependant, malgré tous ces avantages, beaucoup des anciens habitués du café de Suède l'avaient abandonné ou ne le fréquentaient plus d'une façon aussi assidue. Quelques *grecs* y avaient établi le centre de leurs opérations véreuses, des descentes de police furent opérées. Il y a quelque années encore, la population du premier étage était très mêlée, et on jouait le baccarat et le lansquenet : les juifs, marchands de diamants, s'y donnaient rendez-vous. Dans l'après-midi, quelques amateurs de billard se livrent à une orgie de carambolages. MM. de Labédollière, Richardet, Alfred Ixel, Sévilly, rédacteurs du *National*, jouaient leurs absinthes en une ou plusieurs parties de jacquet.

M. Antoine Gandon, l'auteur des *Trentedeux duels de Jean Gigon*, mort depuis quelques années, a été un des habitués du café de Suède. Lambert Thiboust, quand il entrait, était toujours accompagné de

M. Paul Aubert, surnommé Pomme-au-beurre. M. Teissier a également un Pylade, c'est M. Ernest Adam. On a donné à M. Verlé le sobriquet de Canuche, pourquoi Canuche ?

M. Alfred Touroude, havrais et auteur dramatique, qui se disait tout modestement le Shakespeare du XIX^e siècle, fréquentait le Suède. Ce jeune auteur admirait ses pièces et parlait de son génie. M. Durécu, ancien directeur des Folies-Bergères et de beaucoup de théâtres de province ; Pons, l'excellent maître d'armes ; Henri Chabrillat, ex-rédacteur du *Figaro*, attaché pendant la guerre à la personne du général Chanzy, décoré pour sa belle conduite, et aujourd'hui directeur de l'Ambigu-Comique avec M. Cantin, son beau-père ; Vermersch, le sinistre rédacteur du *Père Duchêne ;* Albert Glatigny, comédien et poète ; Lagrénay, qui joue avec un succès étourdissant les rois dans toutes les féeries. Hamburger, Alexandre père et fils, et beaucoup d'autres artistes, ont été ou sont encore les clients du café de Suède.

Tous les habitués du boulevard ont connu au moins de vue M. Glatigny, d'une taille que sa maigreur excessive faisait paraître fort longue. Il a raconté comment un jour, voyageant en Corse, un gendarme le prit pour Jud, l'arrêta et voulait à toute force le faire monter sur l'échafaud. Le Jud par erreur protesta, ne se laissa influencer ni par les flatteries, ni par les menaces, et fut mis en liberté. Pendant la guerre, son père, qui habitait la Normandie, fut presque la victime d'une erreur semblable, on le prenait pour un espion.

XXI

LE CAFÉ DES VARIÉTÉS

De l'autre côté du boulevard Montmartre, en face du café de Madrid, sont les établissements similaires de la Porte-Montmartre, de Suède, des Variétés, Véron. Au café Véron, la clientèle est plus bourgeoise, les artistes et les gens de lettres ne l'ont jamais fréquenté d'une façon assidue ; le café des Variétés, voisin du théâtre de ce nom, est le rendez-vous de tous les cabotins de province qui viennent à Paris chercher un engagement.

Au mois de mai, cette population, venue de tous les coins de la France, envahit les

salles, entoure les tables, déborde sur le boulevard. Chacun parle de ses talents, de ses succès, et les camarades absents ne sont pas épargnés. On entend prononcer à chaque seconde les mots de rappels, de couronnes, d'ovations. Ni hommes, ni femmes, tous génies. Ils ne marchent pas, ils planent. Puis le jeune premier raconte ses conquêtes, l'actrice de quatrième ordre énumère les individus qui se sont ruinés ou tués pour elle. Mais au milieu de ce feu roulant de hâbleries, on devine facilement la vérité, et la majeure partie des individus qui, soi-disant, ont des appointements fabuleux, ne possèdent en réalité presque rien. Beaucoup même manquent des quelque sous nécessaires pour s'offrir une modeste consommation, et regardent d'un œil mélancolique les bocks, les mazagrans, les carafons, les demi-tasses qui couvrent les tables. Les bottes éculées, le drap luisant, le linge d'un blanc qui n'est pas, hélas ! douteux, les chapeaux démodés prouvent mieux que les phrases les plus éloquentes la *gêne* qui se dissimule, la misère qui se

cache. On reste plusieurs heures à boire un verre de bière, on cherche un ami ou une simple connaissance, on essaie d'emprunter cent sous... vingt sous, et l'on n'y réussit pas toujours.

Pendant les deux derniers mois du siège de Paris, le café des Variétés offrait, à partir de cinq heures du soir, l'aspect le plus animé; on y étouffait littéralement. Le pétrole, qui avait remplacé le gaz, éclairait l'établissement; toutes les tables étaient occupées par des gardes nationaux, des mobiles, des soldats qui mangeaient une abominable soupe aux choux, que quelques-uns trouvaient excellente. Comment le limonadier préparait-il ce mets ? Il ne l'a jamais dit. Les estomacs qui avaient conservé un reste de délicatesse se montraient récalcitrants. Il fallait voir les grimaces étranges, les haut-le-cœur des plus affamés. Pour faire passer la fameuse soupe, on buvait en abondance du vin, du punch, du café. Jules Vallès, la barbe hérissée, les cheveux au vent, se montrait assez souvent dans cette foule; on le

désignait du doigt, on prononçait son nom ; il était enchanté de produire son petit effet. Il avait déjà été mêlé à l'affaire du 31 octobre. Avec l'aide de ses partisans, il avait conquis et dévoré la viande et les vins que l'administration tenait en réserve à Belleville pour être donnés aux blessés ; de pareils exploits faisaient du bruit autour de son nom [1].

Le café des Variétés a eu un instant pour clientèle la plupart des habitués du café de Madrid. Un jour, sous l'Empire, un consommateur se fâcha avec le patron, toute la bande des journalistes passa de l'autre côté du boulevard, entra au café de Madrid, et s'y installa. M. Camille Debans, auteur des *Drames à toute vapeur*, faisait partie de la colonne d'émigrants.

On y voit souvent Alfred Delilia, secrétaire général des Folies-Dramatiques ; Edmond Millaud ; G. Grisier, gérant de la *Patrie*, qui signe son courrier des théâtres du pseudonyme de Dorante ; E. Fontès, un

1. Ce fait a été constaté dans un rapport paru au *Journal officiel*.

journaliste financier ; Gaston de Mez, directeur du *Littoral;* Charles Grimont, secrétaire de la rédaction de la *Patrie.*

Quelques auteurs dramatiques fréquentent le café des Variétés, où ils trônent au milieu des artistes qui les flattent, dans l'espoir d'obtenir un rôle dans leurs pièces.

Les comédiens ont toujours eu à Paris un endroit pour se réunir, ce lieu de réunion ne pouvait être qu'un café. Sous le règne de Louis XV ils se rendaient rue Rochechouart, au cabaret de Ramponneau, à l'enseigne des *Porcherons.* Après les *Porcherons,* qu'ils abandonnèrent, ils choisirent un méchant bouchon de la rue des Boucheries, puis passèrent rue de l'Arbre-Sec, et de là, à peu de distance, rue des Vieilles-Étuves, tout près de l'endroit où naquit Molière. Chassés par les démolisseurs de la rue des Vieilles-Étuves, les artistes de province envahirent le Palais-Royal et enfin émigrèrent au boulevard, aux cafés de *Suède* et des *Variétés* et dans un petit établissement situé tout près de la porte Saint-Denis.

XXII

LE CAFÉ DE LA PORTE-MONTMARTRE

Timothée Trimm a été un des habitués de la Porte-Montmartre ; il étalait ses chaînes de montre aux anneaux énormes, ses toilettes excentriques qui attiraient l'attention sur sa personne. Le pauvre Lespès est bien oublié ; dire qu'à un moment donné, si l'Académie française avait été nommée par le suffrage universel, le célèbre chroniqueur du *Petit Journal* eût fait partie des immortels. Peut-être même l'aurait-on chargé de rédiger quelque partie du Dictionnaire ?

A la Porte-Montmartre il y a beaucoup de journaux, aussi y parle-t-on bas, chacun

se faisant part de ses impressions avec calme, on ne veut point attirer l'attention sur soi ni gêner ceux qui lisent les feuilles du jour.

M. Alexandre Gresse, rédacteur du *Peuple Français*, vers la fin de l'Empire, fréquentait le café; on y voyait aussi M. Spuller, l'ami de M. Gambetta; M. Ordinaire, un député radical lyonnais qui a mal tourné; M. Henri Aron, rédacteur des *Débats*, devenu rédacteur en chef de l'*Officiel*, ont été également des clients assidus de la Porte-Montmartre.

M. Pascal Duprat, député, M. Ulysse Parent, conseiller municipal, s'y rencontrent souvent. M. Duprat est un homme de valeur, il a été longtemps directeur du *Nouveau Journal* républicain, dont les bureaux sont en face du café, de l'autre côté de la rue. Quant à M. Parent, c'est une nullité absolue. Ce qui a fait sa réputation a pour origine les familiarités d'un sergent de ville qui le rudoya sur le boulevard. Du coup M. Parent devint un homme politique, il arrivera peut-être à la députation. Ce sera alors pour lui

le moment d'écrire un livre qui aurait pour titre : *l'Art de se faire brutaliser par un sergent de ville et de s'en faire neuf mille francs de rente*.

XXIII

LE CAFÉ FRONTIN

Les événements politiques ont divisé les républicains, non en deux partis, mais en deux fractions qui peuvent se définir ainsi :

Fraction n° 1, composée de M. Gambetta et de ses amis, qui ont su ne point se mêler activement à la Commune et se créer des positions lucratives, grâce à leur prudence et à l'habileté qu'ils ont déployée.

Fraction n° 2, la plus nombreuse, formée des imbéciles et des bandits auxquels les premiers ont répété sans cesse qu'ils étaient la tête et le cœur de la France, et qui ont passé plusieurs années en exil, à la Nouvelle-

Calédonie, au bagne, en prison comme Mottu, ou simplement en disgrâce comme M. Bonvalet. Inutile de dire que les citoyens Mottu et Bonvallet espèrent bien revenir un jour sur l'eau, car le premier est convaincu que, si la vraie république eût existé, il n'aurait pas été condamné comme banqueroutier ; le second est non moins persuadé qu'une vraie république ne se serait pas occupée de ses petits manèges municipaux et que ses amis politiques ne l'auraient pas forcé de donner sa démission de membre du conseil municipal sous un régime véritablement radical.

Pour les causes que nous venons de citer, les individus compris dans la deuxième fraction n'ont pu toujours se réunir librement ; quant à leurs amis qu'ils ont élevés sur le pavois, ils s'assemblaient où ils voulaient, vivaient bien, faisant de l'opposition pour maintenir leur popularité dans les *nouvelles couches* et demandant de temps en temps l'amnistie. Leur façon de songer aux malheureux dont ils avaient causé la perte nous rappelle cette histoire dont M. Charles Hugo a été le héros :

Le Café Frontin

C'était vers la fin du siège de Paris, quand la population grelottante allait chercher, les pieds dans la neige, exposée à la pluie, la maigre part de nourriture destinée à l'empêcher de mourir de faim. En face de ce spectacle lamentable, les plus durs se sentaient saisis de pitié.

M. Charles Hugo, fils du grand poète, rédigeait le *Rappel* en compagnie de MM. Blum, Vacquerie, Paul Meurice et quelques autres. Comme aujourd'hui, le *Rappel* était lu par les démocrates qui portaient pieusement leur obole dans la caisse Hugo et compagnie.

Dans les premiers jours de janvier 1871, M. Charles Hugo donna, dans les bureaux du journal, un dîner où il invita ses collaborateurs. On mangea bien, on but encore mieux, et, comme le *Rappel* paraissait le matin, M. Charles Hugo, étendu sur une chaise, dit en se tapant sur le ventre : « A présent que nous sommes satisfaits, allons écrire sur les misères du peuple ! »

Cette mauvaise plaisanterie fit sourire

les rédacteurs et M. Meurice hocha la tête d'un air approbatif.

Les républicains *arrivés* sont aussi dévoués au peuple que l'est la tribu Hugo. Ils s'en servent comme d'un instrument, mais ils se moquent de sa bêtise. Au café Frontin règne le scepticisme le plus absolu, sauf des exceptions fort rares ; parmi ces exceptions nous placerons M. Ranc.

Après la Commune, lorsque l'ordre fut rétabli, que tout danger eut disparu, M. Gambetta ayant quitté l'Espagne pour rentrer à Paris, le café de Madrid ne parut plus un établissement digne de recevoir les farceurs du 4 septembre qui, à Tours et à Bordeaux, avaient si bien vécu aux dépens de la France. Tous les radicaux ayant été ministres, sous-ministres, généraux, ne pouvaient plus se risquer au café de Madrid où ils auraient pu rencontrer de simples colonels en rupture de galons ou de modestes préfets à qui on avait fait des loisirs en se privant de leurs services.

L'état-major général républicain s'assem-

bla donc au boulevard Poissonnière, à la brasserie Frontin. C'est là, autant que dans les réunions où l'on est convoqué par lettres, qu'on discute les *grands intérêts du pays*, un radical en a plein la bouche lorsqu'il prononce ces trois mots. M. Gambetta, que la *Gazette de France* appelle si spirituellement directeur du *Moniteur de Longjumeau*, faisait toujours des plans de campagne, malgré son peu de connaissances géographiques. Il se souvient pourtant encore d'avoir confondu Épinay, village près de Saint-Denis, avec Épinay-sur-Orge, et annoncé à la France la jonction des armées de Paris et de la Loire à Longjumeau. Les bouffonneries stratégiques de M. Gambetta ont fait pouffer l'Europe; en finance et en politique, il est à peu près de la même force qu'en géographie. Du reste il est assez rare que celui qui n'a été toute sa vie qu'un avocat médiocre devienne du jour au lendemain un Louvois ou un Colbert. C'est au café Frontin qu'a été discutée l'élection de M. Barodet dont la nomination, comme le disaient MM. Fré-

déric Morin et Naquet dans les réunions publiques, devait consolider le gouvernement de M. Thiers. On a vu comment se sont réalisées ces prophéties, on peut juger par là du flair politique des radicaux. M. Spuller est une des colonnes du radicalisme : figure bouffie, barbe jaune, cheveux jaunes, style ampoulé, prétentions énormes, tel est en résumé le portrait du disciple de l'ex-dictateur qui profita de son influence pour faire nommer son frère préfet de la Haute-Marne. M. Spuller fait le désespoir des rédacteurs de la *République française*, ses entrefilets sont au moins de deux colonnes et ses petits articles occupent toute une page. M. Isambert a plus de talent que son collègue, aussi écrit-il moins. M. Naquet, député de Vaucluse, fréquente le café Frontin. Cet apôtre convaincu du divorce ne lâche pas son idée. Sa tenacité lui a attiré des partisans.

Après la chute de M. Thiers, deux électeurs radicaux se disputaient, et après un échange de phrases à l'usage des habitués des Folies-Belleville, ils en vinrent à se jeter

bêtement à la face les défaut physiques de leurs candidats. L'un disait que l'ex-dictateur était borgne, l'autre parla des ondulations du thorax de M. Naquet.

« C'est pas vrai, il n'est pas bossu, dit le défenseur du député de Vaucluse.

— Pas bossu ! oh ! malheur ! L'autre jour il a avalé un fil de fer et rendu un tire-bouchon ! »

Le naquettiste, interloqué, ne sut que répondre à cette phrase foudroyante et se réfugia chez le marchand de vin.

M. Carjat a suivi au café Frontin les ex-habitués du café de Madrid. Son objectif, son collodion, tout chez lui est radical. Son instrument ne fontionnerait pas s'il était braqué sur un visage réactionnaire.

M. Ordinaire, député de la rue Grôlée, ne dédaignait point de s'asseoir sur les banquettes d'un établissement public. Il se montrait aimable et en bon petit comité n'affichait point les idées farouches qu'il développait à la Chambre. Il avait même ses petites faiblesses, et lorsqu'il se porta candidat à la dépu-

tation, un trait de génie germa dans son cerveau. Les murs de la cité lyonnaise furent couverts de ses affiches et les journaux démagogues portèrent jusqu'aux coins les plus reculés de la Guillotière, la cité sainte du radicalisme de Lyon, le nom du défenseur des droits du peuple. Mais la gloire d'être imprimé ne lui suffit pas, il voulu mettre le comble à la joie de la population en répandant à profusion son portrait. Un photographe parisien fut chargé de l'opération. M. Ordinaire croyait que les épreuves se tiraient par centaines en quelques heures, il fut assez désagréablement surpris quand il sut que plusieurs semaines étaient nécessaires pour obtenir un assez grand nombre de portraits. Cette opération était manquée, le candidat radical fut quand même élu. En 1872, il lui restait sans doute encore un certain nombre de photographies, car tous les petits boutiquiers de l'exposition de Lyon en ornèrent leurs étalages et les offrirent aux promeneurs moyennant un prix modique. Ce fut une mauvaise opération, les images restèrent pour

compte à M. Ordinaire. Un autre incident de l'existence du député de la rue Grôlée. Il se battit en duel avec M. Cavalier, rédacteur de la *Patrie* ; le garde des sceaux, qui était alors M. Dufaure, refusa au procureur de la République l'autorisation de le poursuivre et son adversaire seul fut jugé, condamné, et finalement dut payer l'amende.

C'est la façon des républicains de prouver leur impartialité.

M. Barodet, député de Belleville et ex-maire de Lyon, va au café Frontin. Ce brave homme, qui s'était fait donner des appointements comme magistrat municipal, ne pouvait pas sérieusement rentrer dans la vie privée, ce qui l'eût forcé de travailler. On l'a envoyé à la Chambre où il a au moins son pain assuré pour quelque temps. Sa famille est tranquille, ses amis sont contents et lui est satisfait.

Quelquefois, pour se distraire de la politique, les habitués du café Frontin jouaient aux cartes, mais ils ne perdaient pour cela rien de ce qu'ils nomment leur dignité. Quand

ils parlaient, ils écoutaient le son de leur voix ; lorsqu'ils paraissaient réfléchir, ils fronçaient le sourcil, et si un inconnu, fût-il radical, essayait de causer à l'un d'eux, on lui répondait avec une froideur calculée. Ces aspirants au pouvoir suprême singeaient les grandes manières, il faut avouer qu'ils n'ont pas réussi.

Le café *Frontin* a été un moment abandonné par son public républicain, qui se transporta dans un établissement voisin, au café du *Pont-de-Fer*.

XXIV

LE CAFÉ ANGLAIS

Cet établissement n'a du café que le titre, pas de terrasse où puissent s'asseoir les promeneurs, pas de salle consacrée spécialement à la consommation des liqueurs variées ou des boissons diverses. A l'extérieur rien qui attire l'œil, pas de dorures éclatantes, d'éclairage éblouissant, la façade du *Café Anglais* est roide et renfrognée comme une naturelle des îles Britanniques. Cependant cet établissement possède une réputation européenne.

On se réunit au *Café Anglais* pour banqueter, déjeuners fins, dîners délicats, soupers

ou pétille le champagne. Depuis la Restauration, bien des régimes politiques se sont succédé, des générations ont été remplacées par d'autres, le *Café Anglais* s'est maintenu à travers les crises et les changements. Alfred de Musset, Barbey d'Aurévilly, Alexandre Dumas père, Roger de Beauvoir ont contribué, ce dernier surtout, à établir la réputation du *Café Anglais*. Le comte de Saint-Cricq s'y est livré à ses fantaisies, que dans le langage courant de l'an de grâce 1881 on appellerait des farces de fumiste. Le duc de Grammont-Caderousse a été un des fidèles du café ou il entraînait une bande de viveurs et de filles à la mode. Roger de Beauvoir dans les *Soupeurs de mon temps* et Fervaques — Léon Duchemin — dans les *Mémoires d'un décavé*, ont écrit l'histoire du *Café Anglais*. Ces deux soupeurs sont morts l'un après de longues souffrances, l'autre brusquement, sans agonie.

XXV

LE CAFÉ DE LA PAIX

Après la conclusion de la paix, lorsque Paris, pendant plusieurs mois isolé du reste du monde, put ouvrir ses portes, tous ceux que les événements ou leur volonté avaient fait quitter la capitale rentrèrent en foule pour revoir leurs familles, leurs amis, et surtout ce Paris, si doux, si attrayant, si plein de charmes. Les groupes se formaient, les hommes politiques de tous les partis eurent leurs lieux de réunion, non point dans l'intention de conspirer, puisque le gouvernement qu'on venait d'installer n'était que provisoire, mais pour causer de leurs espérances.

L'Assemblée nouvellement élue avait, dans un instant de colère, prononcé la déchéance de l'Empire, que l'on rendait responsable des malheurs qui accablaient la France. Les communards futurs et les républicains s'unirent aux orléanistes et aux légitimistes dans cette manifestation. Mais si les partisans des deux branches royales étaient sincères, leurs amis du moment se montrèrent habiles. Il s'était passé après le 4 septembre des faits si entravagants, que MM. Picard et compagnie furent enchantés d'avoir affaire à un adversaire qui ne pouvait se défendre, en mettant à son actif leurs inepties personnelles.

M. Thiers s'associait à ces haines contre les Bonaparte et s'arrangeait pour profiter des fautes de tout le monde. Tant que dura le principat de l'ex-ministre de Louis-Philippe, les partisans de l'Empire furent pourchassés partout, la haine contre eux était devenue une espèce de rage chronique.

Après la Commune, le président les fit

surveiller pendant que s'échappaient les principaux chefs des assassins et des incendiaires que le maréchal de Mac Mahon venait d'écraser.

Cependant on ne pouvait faire disparaître tous ceux qui avaient servi l'Empire. On vit quelques bonapartistes sur les boulevards, MM. Boffinton, de Saint-Paul, comte de Palikao, E. Dréolle et beaucoup d'autres se montrèrent.

Les impérialistes se réunirent au café de la Paix, sur le boulevard des Capucines, qui reçut alors le surnom de boulevard de l'île d'Elbe.

On ne pouvait choisir un plus bel emplacement, comme lieu de réunion, que le café de la Paix. Situé au coin de la place du nouvel Opéra, dans un des splendides immeubles construits sous le règne de Napoléon III, cet établissement est décoré avec un grand luxe. Plafonds peints, moulures, colonnes élégantes, lustres superbes, glaces immenses dissimulant les murs, c'est un palais merveilleux où tout le monde peut entrer. A côté

s'élève la masse immense de l'Opéra; en face, de l'autre côté du boulevard, s'ouvrent l'avenue de l'Opéra, qui s'arrête à la place du Théâtre-Français, et la rue de la Paix, bâtie par le chef de la dynastie impériale. A l'extrémité de cette voie, la place Vendôme, où l'on aperçoit la colonne d'Austerlitz, dont la reconstruction est à peine terminée. Tout, dans ce quartier, rappelle les souvenirs des deux Empires; instinctivement autant que par goût, les amis et les défenseurs de Napoléon vont s'y promener, causer des grandeurs passées ou de leurs espérances.

M. Piétri va assez régulièrement au café de la Paix.

Préfet de police sous l'Empire, il avait excité la haine de Raoul Rigault qui, au 4 septembre, se précipita sur la préfecture de police avec l'intention de prendre la place de M. Piétri; mais il dut se retirer devant M. de Kératry et se contenta d'une position bien au-dessous de celle qu'il ambitionnait.

M. Jolibois, ancien conseiller d'Etat, y

charme ses auditeurs par sa parole facile et élégante. Nous nous souvenons qu'en 1872, à propos du fameux procès Jules Favre contre un ancien ami, qui l'avait accusé d'avoir falsifié les registres de l'état civil, M. Jolibois était un des défenseurs de l'adversaire de l'avocat républicain. C'était au Palais de justice, il était six heures du soir lorsqu'il commença à parler. Des lampes éclairaient la salle toute remplie d'avocats, de journalistes, des amis et des ennemis des plaideurs. Après avoir résumé en quelques mots sa vie sous l'Empire, M. Jolibois pénétra dans le vif de la question et entra dans les détails les plus intimes de l'existence de M. Jules Favre; il terminait par cet acte qui amenait l'ancien membre du gouvernement de la défense nationale sur les bancs de la cour d'assises. M. Favre baissait la tête et ne répondait point à ces reproches sanglants qui tombaient sur lui sans qu'il pût trouver un mot d'excuse.

M. Abbatucci, fils de l'ancien garde des sceaux, MM. Boyer et Lefebvre, préfets

sous l'Empire, font partie de la réunion du café de la Paix, de même que M. Mouton, qui a été chef du cabinet de M. Piétri, aujourd'hui rédacteur de l'*Ordre*, MM. Falcon de Cimier, Gimer, anciens préfets; MM. Besson, Genteur, Goupil, anciens conseillers d'Etat; M. Alfred Darimon; M. Adelon, secrétaire général du ministère de la justice, dans le cabinet du 2 janvier 1870; le général Ferri-Pisani-Jourdan, comte de Saint-Anastase; le général de Beaufort d'Hautpoul; M. Galloni d'Istria; M. Ganivet; M. Levert, ancien préfet du Pas-de-Calais; M. Hervet, de l'*Ordre*; M. Casanova; M. de Valon; M. Dussaussoy; M. de Sainctborent; M. Henri de Fontbrune, rédacteur du *Pays*; M. Charles Gaumont, rédacteur de l'*Ordre*; M. C. Romanet, ancien rédacteur de la *France*, qui a passé ensuite au *Constitutionnel*; M. E.-J. Lardin, rédacteur du *Soir* et de la *Liberté*, où il a publié des articles intéressants sur l'administration des postes; M. Lagrange.

Nous avons raconté les services que

M. Mouton[1] avait rendus à plusieurs détenus politiques. Il est probable que si ces individus, maîtres de Paris sous la Commune, s'étaient emparés de sa personne, ils l'eussent gardé comme ôtage. C'est de la reconnaissance radicale. M. Sencier, le dernier préfet du Rhône sous Napoléon III, M. le baron Servatius, font partie du groupe impérialiste.

Nous citerons encore M. Jolibois fils, M. de Thierry, M. Théodore de Grave, qui a été rédacteur principal du *Petit Figaro*, a rédigé pendant près d'un an les *Echos* du *Gaulois*, sous le pseudonyme du *Domino*; M. Francis Aubert, secrétaire de la rédaction du *Peuple français*, sous la direction de M. Auguste Vitu, ensuite rédacteur du *Gaulois*, de 1872 jusqu'au premier mois de 1873. M. Aubert accompagna le prince Napoléon, lorsque M. Thiers, jugeant la France compromise par la présence chez M. Maurice Richard de ce membre de la famille impériale, le fit conduire à la frontière. Quand on apprit

1. *Six mois à Sainte-Pélagie.* (Voyage aux pays révolutionnaires.)

la mort de l'empereur, M. Aubert se rendit à Chislehurst et adressa au *Gaulois* des correspondances fort intéressantes. Quelquefois on a vu M. de Saint-Paul, ancien directeur général au ministère de l'intérieur puis député, assis à une table du café de la Paix.

XXVI

LE CAFÉ SAINT-ROCH

Robespierre habitait rue Saint-Honoré, chez le menuisier Duplay, à peu de distance de cet établissement, dont il était, d'après la chronique, un des habitués. Mais que le *vertueux Maximilien* ait ou non fréquenté le café Saint-Roch, il lui avait dans tous les cas laissé son nom, et sous l'Empire les habitants du quartier l'appelaient le café Robespierre. Comme les amateurs de bière n'ont point de préférences politiques lorsqu'il s'agit de savourer cette boisson, on voyait à ce café Charles Muller, légitimiste, fondateur de la *Liberté*, qui plus tard céda ce journal à

M. Emile de Girardin; A. Grenier, un bonapartiste; Aurélien Scholl, un sceptique; Victor Noir, un parfait républicain, du moins en apparence; Gambetta, Laurier; Michelant, rédacteur du *National* passé ensuite à la *France*.

Ce surnom de Robespierre donné à son établissement faillit être fatal au propriétaire du café Saint-Roch. Lorsque les troupes occupèrent ce quartier après la prise de Paris sur les communards, on crut que ce débit de boissons étaient un centre où se réunissaient les partisans du pétrole; une enquête eut lieu et n'aboutit à aucun résultat. Les mânes du filandreux avocat d'Arras auraient tressailli, si après la mort de ce célèbre guillotineur son nom eût suffi pour faire exécuter un innocent.

L'ouverture de l'avenue de l'Opéra amena la disparition momentanée du café Saint-Roch; ses clients allèrent les uns au café de Choiseul, les autres à la Régence. Mais l'établissement s'est réouvert sur son ancien emplacement et ses habitués sont revenus.

Ils ont bien trouvé quelques changements, les dorures brillantes, les glaces reflétant le soir les mille feux des lustres et des candélabres, la longue terrasse en bordure sur l'avenue de l'Opéra, tout cela ne ressemble en rien à ce qui existait.

MM. Sellenick, Feyen-Perrin, Armand Silvestre, Boëtzel, Gœstchly, Guilbert, Bergerat et d'autres artistes ou écrivains sont le centre d'une réunion assez nombreuse.

M. Sellenick a composé, outre des opérettes, quelques morceaux qui ont eu un grand succès. La *Marche Indienne* dédiée au prince de Galles lui a valu une fort belle bague, don de l'héritier de la couronne de l'empire britannique, *Souvenir de Croissy* et d'autres œuvres ont établi la réputation du célèbre chef de musique de la garde de Paris.

Un cercle s'est installé au café Saint-Roch ; ses membres appartiennent en grande partie au monde des amateurs de choses d'art, ils sont nombreux et contribuent à donner de l'animation à l'établissement où ils se réunissent.

XXVII

LES CAFÉS DES BOULEVARDS

Dans les premières années du règne de Louis-Philippe, les boulevards étaient loin de ressembler à ce qu'ils sont de nos jours. Le Palais-Royal était encore le centre où se réunissaient les flâneurs, et tous les provinciaux arrivant à Paris se rendaient d'abord aux galeries pour admirer le mouvement de la population, les boutiques étincelantes, les cafés remplis de consommateurs. Seul, le boulevard des Italiens — surnommé boulevard de Gand — attirait un certain public. C'étaient les *gommeux* du temps, auxquels on donnait le nom de *gandins*.

A l'époque dont nous parlons, la magnifique avenue qui s'étend de la Madeleine à la Bastille n'était pas bordée dans toute sa longueur d'une double rangée de belles maisons. Sauf Tortoni et le café de Foy, au coin de la rue de la Chaussée-d'Antin et du boulevard, on n'y voyait que des cabarets de deuxième ordre et des marchands de vin.

A l'endroit où se trouve actuellement le café du Helder, le boulevard était en contrehaut, une rue étroite pareille à un large fossé séparait la large chaussée des maisons. On peut juger du coup d'œil que devait offrir ce coin de la rue de la Michodière par ce qui reste encore de la rue Basse-du-Rempart. En peu de temps le quartier se transforma. Un Allemand fonda le café du Grand-Balcon, célèbre par la qualité de sa bière. Le professeur de billard, Paysan, y donna des leçons de carambolage. Puis ouvrirent l'*Estaminet de Paris*, le café *Richelieu*, le *Divan des Panoramas*, dans la galerie du même nom, l'*Estaminet de l'Europe*, le café de la *Terrasse*, le café *Frascati*. Tous ces établissements, après

une vogue plus ou moins longue, disparurent et furent remplacés par d'autres.

Le *Grand-Balcon* n'existe plus; en face, le *Café de Paris*, au coin du passage de l'Opéra et du boulevard, est passé à l'état de souvenir ainsi que le *Café Grétry*, rendez-vous des habitués de la petite Bourse. Cependant le café de Paris a eu une heure de célébrité. M. de Villemessant, le fondateur du *Figaro*, a été un de ses habitués, ainsi que Léo Lespès, Timothée-Trimm du *Petit Journal;* Eugène Chavette, romancier, Flor O'Squarr, rédacteur du *Figaro;* Perron, ancien directeur du *Moniteur Universel*, fondateur de l'*International*, du *Petit-Caporal*, journaux impérialistes.

XXVIII

LE CAFÉ RICHE

La disparition de l'Opéra n'a pas déplacé la clientèle du café Riche. C'est toujours le même mouvement, la même animation. L'été, la terrasse est envahie, les consommateurs voient défiler, sur le large trottoir, les étrangers qui dans la belle saison, abondent dans Paris. Dans cette foule où se montrent les célébrités du jour, artistes, littérateurs, hauts fonctionnaires qui viennent prendre l'air du boulevard ou simplement se faire voir, on remarque parmi ces derniers un individu dégingandé qui porte au sommet d'un torse étique une tête bizarre, pointue au sommet,

pointue au menton, pointue aux oreilles. Des cheveux longs et roides couronnent ce chef bizarre percé de deux trous où s'agitent des prunelles mobiles. Une barbe rare orne (?) la face, une longue barbiche se détache du menton et finit en pointe. Le torse est taillé à coups de serpe, les bras descendent jusqu'aux mollets, les jambes sont deux échalas d'une longueur démesurée. Cet assemblage de morceaux disparates forme un tout qui a des prétentions à l'élégance. La tête tourne à droite et à gauche avec des mouvevents automatiques, son propriétaire craint sans doute qu'elle ne se détache. Ce singulier personnage a toujours l'air très satisfait de lui et semble dire aux flâneurs : « Voyez comme je suis beau, comme j'ai une tournure distinguée ! Mon physique est admirable, mais mon talent est immense ! Je suis Rigondeau. »

Qui est-ce qui connaît M. Rigondeau ? personne. Mais lui sait s'apprécier et il a dit qu'en France on ne compte dans la seconde moitié du dix-neuvième siècle que deux jour-

nalistes, Rigondeau d'abord et ensuite M. Emile de Girardin. Le reste ne vaut pas la peine d'en parler.

M. Rigondeau signe ses articles du pseudonyme de Louis Peyramont. Ce prodigieux génie inconnu a quelque peu fréquenté les antichambres du ministère des affaires étrangères, mais ses prétentions exagérées, son instruction incomplète et son manque absolu d'éducation ont toujours empêché de le prendre au sérieux. Cependant M. Gambetta a cru à son génie, et il est devenu directeur du journal opportuniste l'*Unité Nationale*.

L'éminent M. Rigondeau, le tombeur de tous les diplomates, n'est pas le seul personnage prétentieux qui se pavane sur le trottoir, ses pareils se comptent par dizaines du café Riche à Tortoni; sous une forme ou sous une autre, ce sont toujours les mêmes nullités.

A la terrasse du café Riche ou dans l'intérieur, selon le temps et la saison, on voit Aurélien Scholl,—Gérard de Frontenay de l'*Evénement* — Emile Villemot, du *Gil Blas;* Florian Pha-

raon, du *Derby*, de la *Chasse Illustrée*, du *Figaro*; Arthur Ranc, la plume la plus virile de la *République française*; le voyageur Pertuiset; presque toute la rédaction de l'*Evénement* dont les bureaux sont à quelques pas; Albéric Second; Henri de la Madeleine. Auguste Villemot, l'ancien rédacteur du *Figaro* mort en 1870, fréquentait le café Riche.

Le dîner de la *Chasse Illustrée* s'y réunit le premier mercredi de chaque mois sous la présidence de M. Alfred Didot. Le célèbre éditeur est entouré des disciples de saint Hubert qui racontent leurs exploits et de voyageurs qui montrent les objets curieux rapportés d'un coin ignoré de notre planète.

A côté de M. Alfred Didot est M. Ernest Bellecroix, rédacteur en chef de la *Chasse Illustrée*; MM. le colonel du Housset; marquis de Cherville; comte de la Panouze; des dessinateurs et des rédacteurs du journal.

Les artistes lyonnais, les anciens élèves de l'école des Beaux-Arts de Lyon et ceux de la Martinière se réunissent également au café Riche.

XXIX

LA MAISON DORÉE

Avant la première république, sous le règne de Louis XVI, s'élevait à l'angle du boulevard et de la rue d'Artois une maison d'apparence très simple, bâtie en 1771, date de l'ouverture de la voie nouvelle. En 1772 on donna à la voie le nom du frère du roi, mais en 1792 le prince qui devait être plus tard Charles X ayant émigré, le nom d'Artois fut remplacé par celui de Cérutti. Ce Cérutti était un littérateur italien, ancien jésuite devenu républicain, élu membre de l'Assemblée nationale et mort en 1791.

Cérutti habitait l'entresol de l'immeuble

dont nous parlons, il y donnait des repas luxueux et dans le nombre de ses amis étaient Mirabeau et Talleyrand. Au mois d'avril 1791 on voulut célébrer joyeusement l'anniversaire de la conversion politique de l'Italie, on se rendit aux Frères provenceaux. Ce restaurant célèbre alors tenu par Barthélemy, Maneilles, et Simon était alors situé rue de Valois. Mirabeau, en sa qualité de provençal, et Cérutti aimaient beacoup certains plats bien préparés qui leur rappelaient le Midi. Le vin blanc de Cassis frappé faisait les délices de Talleyrand. Le repas terminé on se leva mais le trio était fortement ému. Mirabeau eut à peine fait quelques pas qu'il chancela, perdit connaissance et tomba dans les bras de Cérutti. Transporté chez lui, rue de la Chaussée-d'Antin, le célèbre tribun expirait quelques jours après et fut inhumé au Panthéon où l'ex-jésuite prononça son oraison funèbre. Il se garda bien, naturellement, de faire allusion à la cause qui avait amené la catastrophe.

Quelques mois après, l'Italien mourait et

on donnait son nom à la rue. A la rentrée des Bourbons elle reprit son nom d'Artois qui fut, à l'avènement de Louis-Philippe, remplacé par celui du banquier Laffitte qui y avait son hôtel. En 1839 la maison de Cérutti fut démolie et remplacée par le splendide immeuble qui fit, pendant quelque temps, l'admiration des badauds, à cause de son luxe de sculptures et de dorures.

Le restaurant de la Maison-d'Or a eu pour habitué M. Hubert Debrousse, entrepreneur de travaux publics et mort laissant une fortune colossale. En 1871, M. Debrousse fonda le *Courrier de France*, l'année suivante il achetait la *Presse*. Il réunissait souvent ses principaux rédacteurs à la Maison-d'Or ; M. Robert Mitchell ; le vicomte de la Guéronnière ; M. Marius Topin, etc.

XXX

TORTONI

Sous le premier Empire, Tortoni avait déjà une réputation très grande. Toutes les opinions politiques s'y convoquaient sans se heurter; l'habileté de Tortoni comme cuisinier avait fait de son établissement un centre où anciens terroristes, royalistes, jacobins, bonapartistes accouraient pour apprécier les sauces du célèbre restaurateur qui était le Trompette de son temps.

Un jour, le préfet de police le fit appeler et lui dit que dans son établissement un homme avait mal parlé de l'Empereur. Il lui fallait cet individu ou on fermait le café. Tor-

toni se vit perdu. Dans ce public si nombreux comment trouver l'auteur des propos séditieux? Le limonadier eut une idée de génie. Il demanda à Prévost, son premier garçon, quel était le plus mauvais de ses clients. Prévost lui signala un ancien employé chez M. de Lavalette qui, chaque matin, entrait au café, lisait tous les journeaux, buvait un simple verre d'eau pure et partait sans payer. Pour Tortoni, celui qu'on cherchait ne pouvait être qu'un consommateur aussi mauvais; sans hésiter il donna son nom au préfet de police. Du même coup il contentait l'autorité et se débarrassait d'un client exigeant et sans valeur.

Comme Vatel, Tortoni se tua, cet homme gai et railleur se brûla la cervelle, mais la vogue resta à son café qui fut florissant sous la Restauration, Louis-Philippe et Napoléon III.

Talleyrand, M. Thiers, M. de Jouy, de Lacrételle, le comte d'Orsay, célèbre par son élégance, le comte de Montrond, un des rois de la mode, le docteur Véron, qui fut directeur

de l'Opéra et du *Constitutionnel*, Alphonse Royer, un des successeurs de l'auteur des *Mémoires d'un Bourgeois de Paris* à la direction de l'Opéra ; lord Seymour, célèbre par ses excentricités ; Khalil-Bey, plus tard Khalil-Pacha, ministre à Constantinople et ambassadeur de Turquie à Paris ; Gregori Ganesco, qui eut son heure de célébrité sous l'Empire et pendant la présidence de M. Thiers, ont fréquenté Tortoni. Le prince, alors comte de Bismarck, s'est assis à sa terrasse ; de retour à Paris après vingt-deux ans d'exil, les princes d'Orléans sont allés s'y reposer. Aurélien Scholl, Albert Wolff, Yvan de Wœstyne, le peintre Manet, Georges Ebstein, Albéric Second, Adolphe Gaiffe sont encore des habitués du fameux établissement.

C'est là qu'au commencement de 1879 M. Bennett, propriétaire du *New-York Hérald*, rencontra M. de Wœstyne et lui proposa de se rendre dans l'Asie centrale, à l'état-major du général Kauffmann, pour adresser de là, télégrammes et correspondances. A

cette époque on croyait que la guerre allait éclater entre la Russie et l'Angleterre à propos de l'Afghanistan. Le soir même le journaliste français prenait le train pour Saint-Pétersbourg.

XXXI

BRASSERIE DE L'OPÉRA

L'Opéra n'est plus rue Le Peletier, les couloirs sombres, les portes noires, les murs humides qui arrêtaient l'œil du promeneur suivant l'une ou l'autre des deux galeries du passage de l'Opéra ont disparu ; le café Divan de l'Opéra est devenu une brasserie.

Cet établissement a eu une brillante clientèle ; c'était d'abord Pier Ange Fiorentino, le célèbre critique du *Constitutionnel* et du *Moniteur*, alors officiel. Fiorentino était un Italien écrivant admirablement le français, mais son avarice sordide en fit *la bête noire* des artistes qu'il exploitait impudemment. Paul

de Saint-Victor, le brillant auteur de *Hommes et Dieux*, des *Deux Masques*, le critique dramatique du *Moniteur universel*, qu'une mort brusque a enlevé à l'art. Faure, Roger, les célèbres artistes de l'Opéra, Roger de Beauvoir et beaucoup d'autres.

La brasserie a toujours son public littéraire, Charles Monselet, chroniqueur à l'*Evénement*, chargé de la revue des théâtres au *Monde Illustré*, Emile Dehau, Camille Etiévant, Georges Duval, Paul d'Orcières.

Un des compositeurs de l'*Evénement* joua à M. Georges Duval un tour très drôle — pour la galerie. Le rédacteur du journal de M. Magnier avait mis son nom au bas d'un article découpé ou copié dans Gérard de Nerval; le *Figaro* dévoila la supercherie ; un peu plus tard, M. Duval signait du Balzac, cette fois encore il fut pris la main dans le sac et les journaux s'amusèrent à ses dépens. Il s'excusa en rejetant la faute sur sa mémoire. A peine a-t-il jeté un coup d'œil sur la prose des autres qu'immédiatement, s'il a un article a écrire, il met sur le papier des chapitres

de l'auteur des *Filles de Feu* ou de celui de la *Comédie humaine*, et il doit s'écrier, avec l'accent de Dupuis dans les *Sonnettes :*

— Fâcheuse mémoire !

Pour en revenir à la farce du compositeur, disons qu'au moment même où l'on plaisantait M. Duval, il changea une lettre de son nom au bas d'un article, il remplaça l'a par un o, ce qui faisait Georges Duvol. Etait-ce pour prévenir les lecteurs de l'*Evénement* que l'article était encore copié que le trop facétieux typographe opéra ce changement ?

C'est possible.

Fâcheuse mémoire !

XXXII

LE CAFÉ DE FOY

Le café de Foy, qui est plutôt un restaurant, a toujours eu une clientèle d'hommes politiques et d'écrivains. En 1830, il avait pour habitués des conservateurs; quelques années plus tard, M. Armand Carrel et ses amis s'y rendirent, et leurs discussions violentes finirent par faire disparaître ceux qu'on appelait alors comme aujourd'hui des réactionnaires. Les garçons de l'établissement se mirent eux-mêmes à politiquer; un soir, ils se réunirent après la fermeture du restaurant, allèrent sur la place de la Bastille où ils entonnèrent la *Marseillaise* et se dirigèrent

vers le pont d'Austerlitz où était à cette époque établi un péage, et, au nom de la liberté, voulurent passer sans payer. Il y eut une lutte avec le poste, les chevaliers du tablier furent arrêtés, jugés et condamnés les uns à l'amende, les autres à six mois de prison; Flotte, qui devint un personnage en 1848, faisait partie de cette expédition. A cette époque, il épluchait les légumes au restaurant de Foy, la polique en fit un des apôtres de la réforme sociale.

Parmi les autres clients célèbres de ce café, on vit M. Emile de Girardin et Armand Marast. Sous l'Empire; il eut toujours des habitués appartenant aux lettres ; il a été ou est encore fréquenté par MM. Hector Pessard, directeur du *National*, ancien directeur de la presse au ministère de l'intérieur ; Arthur Mayer, qui a été directeur du *Gaulois*, Gaston Jolivet, rédacteur du *Triboulet*. L'ex-vice-roi d'Egypte y est allé à chacun de ses voyages à Paris.

XXXIII

LA BRASSERIE DES MARTYRS

La brasserie des Martyrs a eu une certaine réputation. Si les hommes d'un véritable talent ne l'on jamais fréquentée assidûment, en revanche les poètes inoccupés, les peintres, les sculpteurs en mal de chef-d'œuvre s'y rendaient régulièrement. Dieu sait la façon dont on arrangeait les réputations, comment on traitait les *arrivés*. M. Firmin Maillart, qui a connu la brasserie au temps de sa splendeur, a, dans une spirituelle étude, mis en relief les habitués de cet établissement, heureusement situé du reste, entre Montmartre et les grands boulevards, au pied de la

fameuse colline dont tant d'artistes et d'écrivains habitent les sommets. On s'arrête à la brasserie pour reprendre haleine, attendre un ami, pour renouer une conversation interrompue, surtout pour boire et fumer. Du reste, la gent artistique a un faible très prononcé pour les hauteurs. Est-ce parce que les loyers sont moins chers, la vie matérielle à meilleur compte, l'air que l'on respire plus vif; ou bien les gens de lettres, peintres ou sculpteurs suivent-ils sans s'en rendre compte les mouvements d'une vanité qui leur est naturelle?

Les Parisiens du XVIIIe siècle affectionnaient le quartier qui s'élève entre les boulevards extérieurs et le tracé actuel de la rue Saint-Lazare. Ils allaient aux *Porcherons* pour faire des parties de plaisirs. La rue des Martyrs s'appelait *des Porcherons*. Géricault, le célèbre peintre, y est mort en 1824; Madame Boulanger, artiste de l'Opéra-Comique, qui a joui pendant longtemps d'une réputation méritée, est morte en 1830 au n° 20. Le fameux cabaret de Ramponneau était au coin des rues

de Clichy et Saint-Lazare. Le jardin de Tivoli, qui a eu une si grande célébrité par ses fêtes, couvrait de ses pelouses le flanc de la colline traversée aujourd'hui par la rue de Tivoli, le passage du même nom et avait son entrée rue Saint-Lazare.

Charles Chincholle et Léopold Stapleaux se livrent à la brasserie, à leur passion du jeu, et le vainqueur n'est pas enrichi, mais rafraîchi, aux frais de son adversaire.

XXXIV

DINOCHAUX

Dinochaux, surnommé le *restaurateur des lettres*, avait son établissement rue de Bréda. Il était fier de ses clients et leur ouvrait un crédit illimité, quand ils étaient arrivés à un degré de réputation dont il restait, du reste, seul juge. Les hommes de lettres ou les artistes qui n'avaient pas la chance d'être appréciés assez haut se voyaient obligés d'aller au *Rat-Mort*. Mais le jour où un volume, un article de journal, un tableau, une statue, une gravure, un dessin, une page de musique, une note heureusement lancée, une tirade bien dite avaient mis en relief un in-

dividu, Dinochaux, connaissant les difficultés de la vie pour les débutants, offrait aussitôt le crédit le plus large. Il n'attendait pas qu'on lui demandât.

Inutile de dire qu'il y eut des abus et que le restaurateur perdit beaucoup d'argent. Henry Mürger, Monselet, Ponson du Terrail, Mengin, devenu plus tard chef d'orchestre du Grand-Théâtre de Lyon, Albert Brun, sous-préfet de Sedan, et des centaines d'autres que nous pourrions citer, ont vécu durant des années chez Dinochaux. Pendant le siège de Paris il aida beaucoup de ses pensionnaires. Sous le règne des communards il tint à honneur de n'augmenter que très peu ses prix, malgré la cherté des aliments. Ce sacrifice acheva sa ruine. Il mourut, sa maison fut mise en faillite et M. de Villemessant acheta les créances, qui formaient la partie la plus importante de l'actif.

XXXV

LE CAFÉ JEAN-GOUJON

Situé rue Fontaine-Saint-Georges, cet établissement est appelé aussi brasserie Fontaine. Il végétait lorsque quelques littérateurs habitant les environs s'y réunirent et le public arriva. On y a vu Gustave Mathieu, Fernand Desnoyers, le peintre Courbet, le chansonnier Pierre Dupont, Georges Hainl, chef d'orchestre de l'Opéra, tous sont morts ; Charles Monselet, Carjat, Durandeau, A. Wachter, rédacteur en chef de l'*Armée Française*, journal inspiré par M. Gambetta ; Abel d'Avrecourt qui a écrit à la *Patrie*, au *Paris-Journal*, au *Soleil*, au *Gaulois*, au *Nou-*

veau-Journal alors conservateur, où il remplissait les fonctions de secrétaire de la rédaction.

A partir de minuit la clientèle change, les danseurs de la Reine-Blanche descendent la rue Fontaine, s'engouffrent dans la brasserie pour reprendre des forces.

XXXVI

LE RAT-MORT

Lorsque Bobino disparut, que le café du théâtre ferma, les habitués de cet établissement, jeunes poètes, auteurs dramatiques en herbe, passèrent l'eau et grimpèrent sur les hauteurs où finit la rue Pigalle. François Coppée, Alphonse Daudet, Paul Arène, Jean du Boys, Charles Bataille, Albert Glatigny, Jean Aycard, Eugène Vermersch, un des coryphées de la Commune, Albert Mérat, Andrieux, comme Vermersch à cette époque, politique exalté, mais qui depuis s'est rangé et est devenu préfet de police.

Comme beaucoup d'autres établissements

publics, cafés ou restaurants, le *Rat-Mort* a dû sa vogue aux écrivains qui l'ont fréquenté. Non pas qu'à eux seuls les écrivains puissent former une clientèle sérieuse, mais ce sont leurs connaissances, dont le nombre est incalculable, et les curieux qui envahissent les tables et forment un public consommant beaucoup et payant en général assez régulièrement.

Autrefois, quand on savait que M. de Villemessant et sa rédaction allaient dans un restaurant quelconque, vite de nombreux consommateurs s'y précipitaient pour voir manger et entendre parler le célèbre directeur du *Figaro*. Dans cette queue qui suit la gent écrivante, il y a les familiers, les aspirants au titre de familier et les timides. Les premiers font parade des places de théâtre qu'ils obtiennent, des billets qu'on leur donne pour assister aux réunions scientifiques, littéraires ou agricoles. Les seconds recueillent les épaves que veulent leur laisser les plus avancés en faveur; quant aux troisièmes, ils cherchent une occasion de faire

remarquer leur présence en écoutant les conversations politiques, artistiques; ils suivent les jeux et prononcent de loin en loin quelques paroles.

A l'époque ou l'on s'occupait beaucoup d'art et fort peu de politique, — il faut bien avouer que les affaires n'en allaient pas plus mal, — tout le monde était mêlé, toutes les écoles étaient confondues; mais lorsque, quittant le journal, la politique s'est introduite dans le roman, dans la sculpture et dans la peinture, les sociétés se sont séparées, formées par groupes. Il fut admis que tel barbouilleur avait énormément de talent pour la reproduction sur la toile d'un cube de pierre de taille ou d'une casquette graisseuse; que tel romancier possédait un génie hors ligne parce qu'il avait fait une description d'un ouvrier se grisant chez un marchand de vin; si ce peintre ou cet écrivain avaient des opinions avancées. Le Titien ou Raphaël sont placés, dans cette école, bien au-dessous de MM. Courbet et Manet.

Chaque groupe eut donc son café à lui,

et on sut qu'à tel établissement se réunissaient les démocrates réalistes, qu'à tel autre on trouvait les réactionnaires, c'est-à-dire les admirateurs sincères et sans parti pris de tout ce qui est beau. Le café du *Rat-Mort*, après avoir été un rendez-vous purement littéraire, se changea en un centre politique où l'on s'admirait mutuellement, où chacun riait des idéologues.

Le vrai nom du *Rat-Mort* est café *Pigalle*, situé en face de la *Nouvelle-Athènes*, établissement fréquenté par beaucoup d'hommes de lettres. Les débuts du café Pigalle furent des plus modestes ; mais un hasard heureux le fit sortir de l'obscurité, et du jour au lendemain il eut la clientèle de son concurrent.

Alfred Delvau, Castagnary et Alphonse Duchesne furent ses premiers habitués. Ayant eu une dispute avec le patron de la *Nouvelle-Athènes*, ils traversèrent la rue et allèrent s'attabler au nouveau café. Les peintures étaient encore fraîches, les plâtres encore humides, et l'on respirait dans la salle du premier étage une odeur tellement

désagréable qu'un des nouveaux clients dit : « Cela sent le rat mort ici. » Le café était baptisé.

Bientôt toute la bande des amis des déserteurs de la *Nouvelle-Athènes* les suivit. Henri Mürger y alla quelquefois. A. Pothey, le graveur à l'eau-forte, devenu rédacteur du *Gaulois*, y montra sa bonne et franche figure. Les peintres, les sculpteurs, les acteurs, les cabotins y arrivèrent. Des figurantes, des modèles d'atelier jouaient entre elles des consommations que payaient les hommes. Les joueurs de cartes ou de billard causaient art et littérature après une *capote* ou entre deux carambolages. Le soir se retrouvaient là presque tous les habitués du café de Madrid. La barbe rouge d'Eugène Ceyras brillait sous les reflets du gaz, et le poète Desnoyers, dont nous avons déjà cité le nom, cherchait, comme toujours, un ami résolu qui voulût bien dépenser quelques sous en sa faveur. Il faut dire que ses recherches étaient généralement couronnées de succès. Il ignorait absolument ce que c'était que de

payer pour lui, et surtout pour les autres. Un jour, pourtant, se trouvant avec Monselet, ils burent chacun deux bocks dont Desnoyers solda le montant, soit un franc. Ce fait étrange, inouï, le surprit tellement, que ce jour devint une date dans sa vie. Quand on lui parlait de n'importe quoi, il disait :

« C'est huit jours avant la soirée où je payai deux bocks à Monselet. » Ou bien : « C'était six mois ou un an après que j'ai eu payé deux bocks à Monselet. » Ces deux consommations soldées par lui et bues par un autre, Desnoyers n'en perdit jamais le souvenir.

M. Catulle Mendès donnait quelquefois des soirées à ses amis, il faisait prendre les consommations au café Pigalle. Ses invités tous poètes, faisaient assez souvent une station au *Rat-Mort*. Coppée, Henry Cantel, Albert Mérat, Léon Cladel, se sont assis sur ses banquettes. Aujourd'hui, le rendez-vous des *parnassiens* est la boutique de l'éditeur Lemerre.

Pendant la Commune, les habits brodés

brillaient au *Rat-Mort*. Bon nombre de ses habitués étaient devenus colonels, intendants, membres du conseil siégeant à l'Hôtel-de-Ville. Un des types les plus bizarres de cette époque était Massenet de Marancourt. Fort intelligent, Massenet avait d'abord voulu pénétrer dans le parti catholique, et un livre signé de lui : les *Echos du Vatican*, le mit en relief. Plus tard il devint révolutionnaire et obtint un grade élevé dans les farceurs de la Commune. Il aimait trop le galon.

Il n'a pas profité de l'amnistie pour rentrer en France et demander un poste lucratif. A la Plata, qu'il habite depuis plusieurs années, il s'occupe de gagner de l'argent en travaillant. Cet exemple n'a pas été suivi par beaucoup de communards. Mais il faut dire que Massenet n'était qu'un amateur.

La chute de la Commune dispersa naturellement une partie de la clientèle du *Rat-Mort*. Mais peu à peu beaucoup d'habitués reparurent, les discussions de politique et d'art reprirent leur cours.

XXXVII

LA NOUVELLE-ATHÈNES

Ce café, nous l'avons dit, avait la clientèle des gens de lettres habitant les hauteurs des Batignolles avant le Rat-Mort. C'était Castagnary, d'abord écrivant des articles de mode et critiquant la forme des robes, des corsets et des pantalons de femmes, puis critique d'art, rédacteur politique au *Siècle*, conseiller municipal de Grenelle et enfin conseiller d'Etat. Puis Alphonse Duchesne, Alfred Delvau, Duranty, Manet, A. Pothey, le peintre Auguste Gendron, mort au mois de juillet 1881 ; Philippe Gille, le Masque de Fer du *Figaro*. M. Gille, ami intime de

Gendron, a fait voir cet artiste sous un jour tout nouveau. Très fin observateur, il notait ses impressions et toutes ses phrases courtes sont pleines d'humour et d'esprit.

XXXVIII

LE CABARET DE LA PLACE BELHOMME

On a récemment démoli, près de l'ancienne barrière Rochechouart, sur la place Belhomme, une maison où était installé un des plus anciens cabarets de Paris. Il se trouvait sur le chemin qui conduisait alors de Paris à Montmartre.

Sous Louis-Philippe, il était tenu par un individu attaché à la police. Sa clientèle se composait en grande partie de tous les conspirateurs de l'époque, qui y tenaient deux réunions par semaine, le lundi et le jeudi. Le jeudi, on présentait les affidés; le lundi, on les recevait. Les habitués étaient Caussi-

dière ; Ribeyrolles, rédacteur de l'*Émancipation* de Toulouse ; Albert, qui devait, en 1848, faire partie du gouvernement provisoire ; Lagrange, de Lyon ; A. Chenu, qui a écrit un livre sur les *Conspirateurs ;* V. Léoutre, gérant de la *Réforme ;* Tiphaine ; Grandmesnil ; Fargin-Fayolles ; Pilhes ; le fameux Lucien de la Hodde, agent secret du préfet de police, qui était ainsi mis au courant de tout ce qui se disait dans les réunions. En 1846 on ferma l'établissement et ses clients furent arrêtés ; peu de temps après, le cabaret put rouvrir.

Un nommé Bastié, qui avait été commissaire extraordinaire en 1848, dans les Pyrénées-Orientales, a été le dernier propriétaire de l'immeuble de la place Belhomme, où pendant le siège on avait établi une roulette dont le maximum était de cinquante francs et le minimum de un franc. Bastié mourut pendant la Commune.

XXXIX

LA BRASSERIE HEIDT

L'imprimerie Kugelmann et les nombreux journaux qui ont leur siège rue de la Grange-Batelière fournissent à la brasserie Heidt la plus grande partie de sa clientèle. C'est le *Gaulois*, la *Civilisation*, l'*Étoile Française*, le *Soir*, l'*Unité nationale l'Express*, et près de l'Hôtel des Ventes, le *Parlement*, feuilles quotidiennes; les organes hebdomadaires qui se tirent chez Kugelmann se comptent par au moins soixante. C'est le *Courrier du Dimanche*, qui a pour inspirateur M. Vacherot; l'*Armée territoriale*, dirigée par M. Amédée Charpentier. Les autres feuilles traitent des questions financières ou théâtrales.

A certaines heures de l'après-midi, la brasserie est encombrée de journalistes et de compositeurs. Linus-Lavier, ancien secrétaire de la rédaction du *Petit Caporal*, puis rédacteur en chef du journal de M. Haentjens, député bonapartiste de la Sarthe, revenu à Paris pour entrer au *Gaulois* lorsque M. Robert Mitchell succéda à M. Arthur Mayer; son collègue Charpentier. Iveling-Ram-Baud qui signe ses romans de son nom et ses articles du *Gaulois* de son pseudonyme; Frédéric Gilbert; M. Fischer, ancien rédacteur en chef du *Tagblatt*, de Berlin, qui traite les questions étrangères au *Gaulois*, apprécient la liqueur de Gambrinus que débite l'établissement situé de l'autre côté de la chaussée. Leurs collaborateurs Paul Deléage, Gustave Cane, Cartilier, Blain, Arthur Cantel, etc., ne font pas fi de la bière brune ou blonde; M. Deléage, secrétaire de la rédaction, accompagnait en 1879 l'expédition anglaise contre les Zoulous. Il était alors correspondant du *Figaro*. Il publia chez Dentu un

volume fort intéressant sur cette guerre qui coûta la vie au prince impérial. M. Cartilier a été rédacteur du *Soir*, sous-préfet, il a repris la plume de journaliste. M. Blain, ancien rédacteur au *Grand-Journal*, rédige les échos; M. Arthur Cantel a succédé à M. François Oswald au *Courier des Théâtres*.

Lorsque M. Mayer prit la direction du *Gaulois*, lui qui s'était toujours montré excellent confrère, devint inabordable. Il affecta de ne plus connaître beaucoup de ceux dont, la veille, il serrait la main. Il fallait pour contempler sa face avoir une situation élevée, un nom célèbre ou un titre sonore. Rien n'était drôle comme de voir ce petit bonhomme prendre des airs qu'il croyait de bonne foi très distingués. Quand il voulait être naturel il était bien, mais dès qu'il voulait jouer au grand seigneur, il devenait ridicule. Aussi, sans s'en douter, était-il la risée de beaucoup de journalistes qui, sans qu'il s'en méfiât, le faisaient poser à la grande joie de la galerie. C'était Jocrisse gentilhomme. Il était solennel même en buvant un bock.

A la brasserie on voit aussi des rédacteurs de l'*Étoile Française*, ç'a été, ou c'est encore M. E. Taine, qui se faisait remarquer par sa violence contre les communards; Philibert Audebrand ; Camille Etiévant; Alexandre Ducros, poète improvisateur. Un groupe, occupé gravement dans une partie de piquet, composé de Huot, administrateur de feu *Paris-Capitale;* de M. Dyonnet, gérant de cette feuille ; de M. Prudhomme, ex-chef de gare de Saint-Lazare; Demolliens, rédacteur de l'*Unité nationale* et de quelques amis, ne s'occupe que des quintes et des quatorze ; à côté on voit des metteurs en pages, des correcteurs ; sur d'autres tables des écrivains corrigent leurs articles. C'est un bruit de verres, de conversations à haute voix qui domine la voix des garçons répondant aux clients. Georges Durand, rédacteur de l'*Unité nationale;* Alphonse Delaunay, gérant du *Soir;* Paris et C. Monplot, dont la spécialité est de fonder des cafés-concerts, sont des habitués de la brasserie. Joseph Kugelmann est certainement l'homme

le plus aimé des journalistes. Comme son père, combien de fois n'a-t-il pas aidé de sa bourse un écrivain dans la gêne ? Le nombre de ceux qu'il a recommandés et qui, grâce à lui, ont été placés, est considérable. Jamais il n'a su dire non. Si par hasard il transportait son imprimerie dans une autre rue, la brasserie Heidt perdrait toute son animation. M. Henri des Houx, l'énergique défenseur de la légitimité et de l'Église disparaîtrait avec toute la rédaction de la *Civilisation*, et les républicains du *Soir* n'auraient plus de raison de demeurer rue de la Grange-Batelière. Les journaux militaires, financiers, de théâtres émigreraient également avec les compositeurs, correcteurs, employés de toutes sortes. Ce serait le calme d'un couvent de trappistes remplaçant la vie exubérante, et la rue y perdrait son originalité.

XL

LE CAFÉ DE CHOISEUL

Le voisinage de l'ex-Théâtre-Italien et des Bouffes-Parisiens attirait au passage Choiseul beaucoup d'auteurs dramatiques et d'artistes qui, naturellement, trouvaient plus commode de causer assis que debout. Le système péripatéticien, malgré ses charmes, finit souvent par fatiguer ; puis il y a les journaux à consulter, il faut lire les appréciations des critiques sur les pièces et leurs interprètes. La clientèle de quelques-uns des cafés des environs est donc en majeure partie composée de personnalités attachées au second de ces théâtres.

Les jours de première aux Bouffes ou lorsqu'aux Italiens chantait mademoiselle de Belloca, le passage est littéralement encombré. Les gilets en cœur, les gants blancs, la raie au milieu du front, un bouquet à la boutonnière, indiquent les admirateurs des étoiles du théâtre de M. Cantin.

Les toilettes tapageuses des actrices et des femmes du demi-monde attirent les regards, les boutiquiers regardent ce défilé d'un air blasé, depuis longtemps ils sont habitués à ces physionomies, la plupart des hommes et des femmes leur sont connus, et ils attendent qu'un gant se déchire, qu'une canne s'égare, pour remplacer ces objets.

L'installation provisoire de l'Opéra à la salle Ventadour avait donné un surcroît d'animation au passage Choiseul, et les petits commerçants espéraient se rattraper un peu des pertes subies par la fermeture des Italiens.

Pendant longtemps la salle des Bouffes seule resta ouverte, puis MM. Strakosch et Merelli reprirent la direction des Italiens

Le Café de Choiseul

et y ont ramené le public aristocratique, enfin, l'incendie détruisant la salle de l'Opéra, la troupe de notre grande scène musicale a dû alterner avec la troupe italienne, en attendant que M. Garnier ait terminé le magnifique monument du boulevard des Capucines.

Parmi ceux qui ont fréquenté ou qui fréquentent encore le café de Choiseul, nous citerons MM. Strakosch et Merelli, directeurs des Italiens, tous deux bien appréciés dans le monde artistique. Ce qui explique la rancune de quelques-uns contre M. Strakosch, c'est l'incontestable habileté dont il a donné des preuves si nombreuses, la réputation bien méritée qu'il s'est faite dans un public délicat. On a appelé *chance* son talent, ce mot résume parfaitement les idées mesquines et étroites de ceux qui, ne réussissant à rien à cause de leur impuissance, ne voient dans les coups de fortune des autres que le résultat d'un bonheur insolent.

Du temps que M. Offenbach trônait aux Bouffes-Parisiens, il allait souvent au café

Choiseul en compagnie de ses beaux-frères MM. Robert et Gaston Mitchell, de M. Comte, alors directeur des Bouffes; et de M. Jules Noriac, qui en a tenu pendant quelques années le sceptre directorial. M. Gressier, ancien ministre sous l'Empire; M. Picard, avoué de la ville de Paris, qu'il ne faut point confondre avec son homonyme, député de l'opposition, membre du gouvernement de la Défense nationale, ministre de l'intérieur et des finances de ce même gouvernement, ambassadeur à Bruxelles, proposé par M. Thiers comme gouverneur de la Banque de France, en un mot, apte à tout et propre à rien, se sont assis aux tables du café. Le Picard ministre ne montrait d'aptitude réelle qu'à toucher de forts beaux appointements, l'autre défendait énergiquement les intérêts de la ville de Paris. Ce qu'on lui a présenté de baux antidatés au moment des expropriations, ce qu'il a dû lutter pour mettre à néant ces titres fantaisistes et réduire les prétentions des expropriés est inénarrable.

Un jour, un charbonnier de la Cité lui présente un bail, antidaté de plusieurs années, fait sur papier timbré. Le bonhomme croyait déjà tenir une somme énorme pour sa bicoque. Mais il ne savait pas que ce papier porte dans le filigrane la date de sa fabrication; l'avoué le place en plein jour, il avait été fabriqué trois années après le millésime du bail.

MM. de Najac, Edmond About, rédacteur en chef du *XIXᵒ Siècle;* M. de Porto-Riche, auteur dramatique; Jaime fils, l'auteur en collaboration avec M. Jules Noriac du livret de la *Timbale d'argent;* le commandeur Léo Lespès—Timothée Trimm du *Petit Journal;* — Grisart le célèbre compositeur, à qui Anvers est fier d'avoir donné le jour; Bagier, directeur des Italiens; Ponson du Terrail, Cogniard père, directeur des Variétés, puis du Château-d'Eau; Paul Siraudin, vaudevilliste spirituel et habile confiseur; Pénavert, l'auteur de la musique de *Ninon et Ninette,* pièce jouée à l'Athénée; Arthur Heulhard, rédacteur en chef de la *Chronique*

musicale; Victor Champier, secrétaire de Vapereau, auteur du *Dictionnaire des Contemporains;* Gaston Escudier, fils de l'éditeur des œuvres de Verdi ; ont été plus ou moins assidus au café Choiseul.

M. Gaston Escudier est directeur du journal *l'Art musical.* Il a publié un ouvrage, *les Saltimbanques,* illustré de cinq cents dessins par Crauzat.

Un sénateur, M. L..., très âgé, très cassé, s'y rendait quotidiennement, attiré par une demoiselle de comptoir à laquelle il lançait des regards aussi brûlants que le lui permettait son grand âge. A-t-il été heureux ?

L'éditeur Lemerre et beaucoup de poètes qu'il édite, M. Chavet, directeur de l'*Europe artiste ;* M. Neymarck, directeur du *Rentier,* beau titre pour un journal, plus beau encore s'il est porté par un individu ; M. Halanzier, ex-directeur de l'Opéra, ont été aussi parmi les habitués. On pourrait appliquer à M. Halanzier les quelques réflexions que nous avons faites à propos de M. Strakosch, il a des ennemis parce qu'il est intelligent et ha-

bile. Il a été associé à Lyon avec M. d'Herblay, comme directeur du Grand-Théâtre, puis il a dirigé l'Opéra de Marseille et est arrivé à Paris.

Parmi les artistes, nous citerons MM. Nicolini, Ciampi, Verger, des Italiens; Gil-Perez, du Palais-Royal; M. Vianesi, chef d'orchestre des Italiens; Cohen, premier violon de l'orchestre de ce théâtre; M. Émile Badoche, secrétaire de la direction et *chroniqueur* au *Courrier d'État*. M. Badoche avait épousé madame Cambardi, chanteuse, morte dans tout l'éclat de son talent en 1861.

Dans un coin qui leur est spécialement réservé, étaient les correspondants anglais: M. Holt-Wite, du *New-York-Tribune*; M. Longhurst, de l'*Économiste*; M. Hély Bowes, du *Standard*. Pendant la désastreuse guerre de 1870, M. Bowes n'a pas quitté notre pays, et son journal a été le seul parmi tous les organes de la presse britannique qui n'ait point pris parti pour les Allemands. Le 4 septembre, il se trouvait sur le boule-

vard regardant les énergumènes qui brisaient les écussons des magasins, lorsqu'il rencontra son tailleur. Le prince de l'aiguille portait le costume de garde national, ce qui était tout naturel; à son côté pendait un superbe sabre de cavalerie, et sa ceinture menaçait de se briser sous le poids de deux revolvers et d'un long poignard turc. L'écrivain anglais lui demanda où il allait dans cet accoutrement :

« Monsieur, les circonstances sont graves, il faut se montrer ! je vais au café du Helder. »

M. Édouard Hervé, le directeur du *Soleil*, rendait au café de Choiseul de fréquentes visites à M. Bowes. M. le docteur Decaisne, rédacteur scientifique du journal *La France*, lui parle politique; des compatriotes sachant où le trouver, l'entourent, lui causent, et, au milieu de ce bruit, de ces phrases entrecoupées, de ces discussions, l'infatigable écrivain trouve le moyen de répondre à chacun, de faire sa correspondance, d'envoyer des télégrammes, de prendre des notes.

XLI

LA BRASSERIE MULLER

Cet établissement n'est pas un lieu de réunion, mais le public y est attiré par la qualité de la bière. La librairie Ollendorff qui en est voisine lui fournit une clientèle de gens de lettres. C'est Albert Delpit, le critique dramatique de la *Liberté*. Avec l'auteur du *Fils de Coralie*, on voit M. Abraham Dreyfus, un auteur applaudi sur différentes scènes parisiennes. René Delorme, qui sous le pseudonyme de Saint-Juirs s'est fait un nom comme romancier. Il a remplacé à la *France* Henri de Lapommeraye. Armand Silvestre qui écrit au *Gil-Blas*, des chroni-

niques très spirituelles et très... lestes. Silvestre tient le feuilleton dramatique à l'*Estafette*. Verpy, connu comme littérateur sous le pseudonyme de René Bruneseur ; Charles Grimont, de la *Patrie* ; G. Grisier, gérant du même journal. Alphonse Daudet fait à la brasserie de courtes apparitions, il ne s'asseoit pas. Le sénateur A. Hébrard, directeur du *Temps*, va à la brasserie accompagné quelquefois par M. E. Spuller, député.

M. Hébrard est de la race trop rare des hommes qui ne savent pas dire non et ne refusent ni une gracieuseté, ni un service.

XLII

LE SPORT

Voisin de la Régence, le Sport a à peu près la même clientèle que son voisin. Il faut pourtant en excepter les joueurs d'échecs qui ont toujours leur centre d'opération à la Régence. De la terrasse du café on a devant soi le mouvement de la place du Théâtre-Français. Le soir, vers sept heures, c'est mademoiselle Croizette en brillant équipage qui se rend dans la maison de Molière ; madame Madeleine Brohan, presque toujours à pied, se dirige également vers le théâtre de ses succès ; mademoiselle Baretta ; Edile Riquier, Réchemberg ; MM. Thiron,

Prudhon, en un mot à peu près toute la troupe des Français. Puis d'autres personnalités touchant à l'art ou à la littérature ; D. Jouaust, célèbre imprimeur ; son confrère Dentu qui jette dans la circulation environ quatre cents volumes par an ; A. Tolmer, le directeur du *Journal des Connaissances Utiles.* Sous la Commune, M. Tolmer dirigeait l'imprimerie de M. Paul Dalloz. Ce fut grâce à son sang-froid et à son énergie que le quartier échappa à la destruction. Les chefs communards voulaient le brûler entièrement pour arrêter les troupes du gouvernement de Versailles. Madame Olympe Audouard, qui a transformé son journal, les *Deux mondes Illustrés*, en une feuille littéraire, le *Papillon ;* H. Astier, rédacteur du *Constitutionnel.* Puis des nichées d'Anglais, dont les femmes se font remarquer par leurs toilettes étranges.

Parmi les habitués du Sport, nous citerons Ernest d'Hervilly, écrivain fantaisiste et poète de talent ; Elie Sorin, directeur de la *Correspondance Républicaine ;* M. Thuillard Dasnières, directeur de la *Correspondance*

Française, organe conservateur de la presse départementale ; Charles Romanet, son collaborateur, qui est en même temps rédacteur du *Constitutionnel* et correspondant du journal le *Périgord* ; E. Escalier, sous-chef de bureau à la direction des Beaux-Arts ; Ferdinandus, un dessinateur qui s'est fait en peu d'années une réputation méritée ; M. Parent, dont nous avons déjà cité le nom à propos du café de Buci.

XLIII

LA PLACE DU THÉATRE-FRANÇAIS

Dans le premier chapitre de notre ouvrage nous avons parlé des anciens cafés du Palais-Royal, quelques mots en passant pour compléter ce travail sur les environs de l'ancien Palais Cardinal. Les cafés depuis la première révolution ont toujours été — quelques-uns du moins — des clubs plus ou moins importants où se réunissaient les chefs des différents partis politiques.

Si devant le café Procope on brûlait les journaux modérés, au café Marchand, rue Saint-Honoré, avait lieu la même exécution, mais avec plus de mise en scène. Un jeune

secrétaire de la réunion, debout sur la chaussée, lisait tout haut la sentence rendue contre la feuille trop modérée [1] ?

..

Fondé en 1688 sous le nom du café de la place du Palais-Royal, le café de la Régence ne prit sa nomination actuelle qu'en 1718. A cette époque la patronne, madame Leclerc, possédait une réputation de galanterie justement méritée, paraît-il. Tous les viveurs du temps accoururent au café qui, pendant quelque temps, fut un *café à femmes,* pour s'exprimer à la mode du jour. On fit même des vers à ce sujet :

> C'était la Régence alors.
>
> Tous les hommes plaisantaient
> Et les femmes se prêtaient
> A la gaudriole !

[1]. Voici le texte de ces jugements bizarres : « Nous soussignés, citoyens habitués du Café Marchand, tous dûment assemblés; après lecture faite d'un exemplaire du *Journal général de la cour et de la ville,* avons livré le présent article aux voix de la majorité, desquelles il est résulté que ladite feuille a été condamnée à être lacérée et brûlée publiquement devant la porte dudit café. »

Mais peu à peu l'élément moral et pacifique reprit le dessus, les joueurs d'échecs et les écrivains célèbres remplacèrent les *roués*. Rousseau en costume d'Arménien s'y montra en 1765. Une foule énorme suivait le philosophe enveloppé d'une robe et coiffé d'un bonnet fourré. On dut placer un soldat à l'entrée de l'établissement pour empêcher les curieux d'y pénétrer.

Diderot, dans le *Neveu de Rameau*, parle de la Régence, dont il fut un des habitués ainsi que Voltaire, Lesage, Piron, Fuzelier, Fromaget et d'Autreau. Voltaire y allait pour voir jouer aux échecs. Dans le dialogue qui a pour titre la *Valise bouclée*, Lesage a fait la physionomie du fameux café [1].

[1]. L'illustre auteur de *Gil Blas* a écrit : « Vous voyez dans une vaste salle ornée de lustres et de glaces, une vingtaine de graves personnages qui jouent aux dames ou aux échecs, et qui sont entourés de personnes attentives à les voir jouer. Les uns et les autres gardent un silence si profond, que l'on n'entend dans la salle aucun autre bruit que celui que font les joueurs en remuant leurs pièces. Il me semble qu'on pourrait appeler un pareil café, le café d'Harpocrate (dieu du Silence). »

L'empereur Joseph II se trouvant à Paris en 1777 alla à la Régence. La limonadière, après avoir causé avec cet étranger, ne fut pas peu surprise lorsqu'elle apprit de la bouche de ce client si familier, qu'il était le frère de la reine Marie-Antoinette. Après l'empereur d'Allemagne ce fut le czar Paul I^{er} qui se rendit incognito au café des joueurs d'échecs.

Quoique depuis son expropriation de la place du Palais-Royal (1854), la Régence ait occupé successivement deux locaux, quelques mauvais plaisants prétendent que plusieurs des habitués ne se sont pas encore aperçus du changement. Il est vrai que les joueurs d'échecs mettent tellement d'attention qu'ils ne se doutent point de ce qui se passe autour d'eux.

∴

Sous la première République, le Théâtre-Français avait reçu le nom de théâtre de la République. On devait représenter sous l'ai-

mable régime qui envoya tant d'innocents a l'échafaud la première représentation de la pièce, la *Bayadère*. Une actrice, mademoiselle Candeille[1] avait écrit cette œuvre qui fut sifflée, non parce qu'elle était mauvaise, mais parce que son auteur avait rempli à différentes reprises le rôle de la déesse Raison pendant les fêtes de l'Être suprême.

Lorsque le rideau se leva pour la seconde pièce, un papier fut lancé sur la scène, et le public exigea que ce papier fût lu par un acteur sans talent, Fusil, qui s'était fait remarquer par sa férocité comme révolutionnaire, à Lyon. Le cabotin eut peur et balbutia, ce fut Talma qui dit les vers, ayant à ses pieds Fusil, à genoux et tenant un flambeau. Ce morceau poétique avait pour titre : le *Réveil du Peuple*[2]. Talma eut un succès

[1]. Mademoiselle Candeille avait fait jouer une autre pièce, la *Belle Fermière*, qui eut un grand succès.

[2]. Voici ces strophes :

> Peuple français, peuple de frères,
> Peux-tu voir, sans frémir d'horreur,
> Le crime arborer la bannière
> Du carnage et de la terreur?

fou[1]. En l'an III, lorsque les *Muscadins*, au nombre de trente environ, dispersèrent à coups de canne le club des Jacobins, ils

> Tu souffres qu'une horde atroce
> Et d'assassins et de brigands
> Souille de son souffle féroce
> Le territoire des vivants.
>
> Quelle est cette lenteur barbare ?
> Hâte-toi, peuple souverain,
> De rendre aux monstres du Ténare
> Tous ces buveurs de sang humain.
> Guerre à tous les agents du crime !
> Poursuivons-les jusqu'au trépas !
> Partage l'horreur qui m'anime,
> Ils ne nous échapperont pas.
>
> Ah ! qu'ils périssent, ces infâmes,
> Et ces égorgeurs dévorants,
> Qui portent au fond de leurs âmes
> Le crime et l'amour des tyrans !
> Mânes plaintifs de l'innocence,
> Apaisez-vous dans vos tombeaux !
> Le jour tardif de la vengeance
> Fait enfin pâlir vos bourreaux.
>
> Voyez déjà comme ils frémissent !
> Ils n'osent fuir, les scélérats !
> Les traces du sang qu'ils vomissent
> Bientôt décèleraient leurs pas ;
> Oui, nous jurons sur votre tombe,
> Par notre pays malheureux,
> De ne faire qu'une hécatombe
> De ces cannibales affreux.

1. La scène que nous racontons avait été préparée.

chantaient le *Réveil du Peuple*. Ce qualificatif de muscadin avait été donné par les terroristes aux jeunes gens bien élevés, bien mis, qui luttaient contre les pourvoyeurs de la guillotine. On comprend qu'avec un public aussi passionné, les cafés voisins du Palais-Royal devenaient quelquefois des arènes politiques.

∴

Au café de Rohan, situé au coin de la rue Saint-Honoré et de la place du Palais-Royal, le docteur Mary Durand, rédacteur du *Siècle*, son frère Charles-Louis Durand, ancien rédacteur de la *Presse*, s'y trouvaient en compagnie du commandant Roudaire que l'idée de créer au sud de l'Algérie une mer intérieure a rendu justement célèbre. Ce fut dans le local occupé par le café de Rohan qu'en 1855 on vit fonctionner le percolateur, instrument avec lequel on pouvait préparer du café en grande quantité.

∴

Au café de l'*Univers*, voisin de la Régence, une belle terrasse occupant toute l'encoignure de l'immeuble situé à l'angle des rues Saint-Honoré et de Rohan permet aux flâneurs de ne rien perdre du coup d'œil de la place du Théâtre-Français. On y voit M. Leroy, journaliste de talent qui a quitté la *Presse* pour entrer à l'Hôtel-de-Ville ; Lambert, un jeune poète plein de feu qui est aussi un dessinateur très distingué.

.˙.

Situé sous les arcades du Théâtre-Français, le café de la Comédie a pour clients beaucoup d'artistes, mais lorsqu'il y a une pièce à succès, la foule l'envahit pendant les entr'actes, alors c'est un feu roulant de réflexions sur l'œuvre nouvelle. Il faut dire que grâce à l'habileté de M. Perrin les succès se succèdent aux Français.

.˙.

On voit que dans les quelques établisse-

ments dont nous venons de parler, il y a un public très nombreux et que ce public qui dépense doit en attirer un autre moins distingué, qui vit un peu au hasard. Infirmes, mendiants, ramasseurs de bouts de cigares, diseurs de bonne aventure, prennent leurs airs les plus lamentables pour émouvoir le consommateur. Il n'est pas jusqu'à la pâtisserie Chiboust qui ne soit assiégée par cette variété de quémandeurs qui se régalent des restes de la veille qu'on leur distribue.

Et les *péripatéticiennes* qui suivent le trottoir cherchant un client au cœur tendre, possesseur d'un porte-monnaie bien garni. Il y a des naïfs qui se laissent prendre, mais comme il faut que tout le monde vive, tout doit être pour le mieux sur notre planète.

XLIV

LA BRASSERIE ALSACIENNE

Sous l'Empire, c'était le Buffet-Germanique, mais après la guerre de 1870-71, cette dénomination ne pouvait être conservée et le Buffet prit son nom actuel. C'est un établissement minuscule qui passerait complètement inaperçu s'il n'avait été, et n'était encore, le rendez-vous d'artistes et d'écrivains.

Les murs sont cachés par des tableaux signés de noms illustres ou au moins fort connus : Feyen-Perrin, Emile Breton, Eugène Perrin et beaucoup d'autres. Sur un album les artistes ont fait des dessins avec des légendes ultra-fantaisistes ; les écri-

vains, les poètes y ont écrit leurs impressions, les uns en vile prose, les autres dans le langage des dieux. On y voit des autographes d'Emile Zola, de Paul Arène, de Georges Nardin, etc. Il y a des dessins et des axiomes philosophiques d'un réalisme à faire rougir un bataillon de turcos.

La patronne, madame Clarisse, de son petit nom, sert ses clients, qu'elle connaît tous, et se montre très fière de son petit musée qui attire des bourgeois aux idées surannées. Ces braves gens s'imaginent encore que tous ceux qui s'occupent d'art ou de littérature sont essentiellement des *bohêmes*.

XLV

LE CAFÉ BANIER

Autrefois café de la Garde nationale, parce qu'un poste de cette troupe aussi remarquable par son indiscipline que par son inintelligence était installé à la mairie de l'ancien dixième arrondissement et que soldats et officiers passaient leur temps au café. La mairie a été démolie et sur son emplacement on a prolongé la rue des Saint-Pères jusqu'à la rue de Sèvres. La garde nationale elle-même est passée à l'état de souvenir et le dixième arrondissement est devenu le septième.

Le public est donc changé. Dans la jour-

née, à certaines heures, ce sont les écrivains fréquentant les grandes librairies Charpentier et Victor Palmé qui s'y rencontrent. C'est Charles Buet, l'heureux auteur du *Prêtre*, pièce représentée avec succès à la Porte-Saint-Martin ; Jules Gaullet, intéressé dans la maison Charpentier ; Léon Hennique, Paul Arène, Georges Nardin, le dessinateur Bigot et son chien ; Collet, le collègue de Gaullet ; Lamulle qui expédie dans toutes les parties du monde les publications de la *Librairie catholique*. De temps en temps des ecclésiastiques entrent pour prendre un bock.

Si on veut être fixé sur le mouvement de la mortalité, il n'y a qu'à regarder un des employés de l'entreprise des pompes funèbres de Borniol, un habitué du café. S'il est très gai, folâtre même, les affaires vont bien, la mortalité atteint son maximum, s'il est sombre, les Parisiens refusent de mourir, donc les bénéfices diminuent.

Quelques habitués ont surnommé le café Banier, l'*Institution*. Le patron montre à ses clients un petit jeu qui consiste à enlever

avec la main trois sous placés sur une table, sans que la main touche le marbre. Il a eu des élèves peu délicats qui ont gardé pour eux les quinze centimes.

XLVI

CAFÉ-BRASSERIE DE L'OCÉAN

Situé au coin des rues de Rennes et du Four-Saint-Germain. Le plafond est peint, et on y voit Neptune, armé de son trident, monté sur un char traîné par des chevaux marins et nageant au sein des flots. Puis des nuages aux formes variées, on n'a pas épargné la couleur. Dorures partout, glaces étincelantes.

Les libraires, fort nombreux dans les environs, fournissent des clients au café de l'Océan, où l'on voit quelquefois l'imprimeur Goupy ; A. Tolmer, dont le vaste établissement est situé de l'autre côté de la rue du

Four ; des rédacteurs du *Journal des connaissances utiles ;* Colombel, de la Société artistique des *Têtes de Bois ;* Parent, de Kouroche, dont nous avons cité les noms plusieurs fois ; Prévault, un marchand de papiers toujours dans la société de littérateurs. Il raconte des histoires tellement lestes que sa barbe en a rougi. Franck, un photographe auquel ses amis ont donné le surnom de *Collodion.* Cet artiste reçut un jour la visite d'un vieillard aux cheveux complètement blancs. Le septuagénaire était accompagné d'une femme jeune, fort belle, d'une trentaine d'années environ. Le collaborateur du soleil [1] écouta la demande du vieux qui venait avec l'intention de faire son portrait et celui de sa compagne, sa nièce. M. Franck fit voir différents modèles et lorsqu'on fut tombé d'accord, il prépara ses instruments. Quand vint le tour de la nièce, l'oncle prit l'opérateur à part et lui dit qu'il désirait que la jeune femme eût moins de vêtement pour

1. Rien du journal de ce nom.

poser. Ce point ne souleva aucune discussion, mais qu'on juge de l'ahurissement du photographe en apercevant la nièce en costume d'Eve avant le péché. Il n'y avait pas même la feuille de vigne réglementaire.

Le collodion faillit tourner, l'objectif trembla sur sa base, l'artiste poussa un cri et renvoya son trop folâtre client faire tirer sa nièce ailleurs. Combien de bourgeois eussent agi autrement. Mais M. Franck a autant de pudeur qu'une rosière et il n'a jamais regretté son acte de courage.

L'auteur des peintures du plafond, est M. de Saint-Georges, un artiste décorateur de beaucoup de talent.

XLVII

BRASSERIE DE STRASBOURG

A deux pas du bruyant café Mazarin où les étudiantes se donnent rendez-vous, et du café Belge, fermé après une existence orageuse, est la brasserie de Strasbourg, dans la rue Christine. Tables et chaises sont en bois, pas de luxe, la bière brune ou blonde n'en est pas moins bonne.

Les boutiquiers, rentiers, employés qui habitent le quartier vont s'y rafraîchir. Là encore on retrouve le public des librairies, commis, marchands de papier, brocheurs, relieurs. M. Berthet, fils de l'éminent romancier, et l'un des intéressés de la maison

Furne si habilement dirigée par M. Jouvet. Duley, le caissier de cette maison, plus connu sous son petit nom de Félix. Il a durant deux mois de l'été 1881 demandé à tous les commis libraires qu'il rencontrait s'ils n'avaient pas vu un Kroumir. Cette scie coupa l'appétit à quelques-uns de ces infortunés. Gustave Huriot, ancien chef du cabinet de M. Lepère, ministre de l'intérieur, devenu directeur d'un hospice de muets dans la Gironde ; Vermorel, ont fréquenté la brasserie.

XLVIII

LE CAFÉ DE LA MAIRIE

Remontons sur les hauteurs du Panthéon. Rue Soufflot, près de la mairie du cinquième arrondissement, est un café où le sexe faible qui pullule dans ce quartier est absolument inconnu. Nous retrouvons là la société de M. Chabert qui y dîne à peu près régulièrement. Le commandant Massenet y risque ses jeux de mots; le peintre Jules Garnier lui fait une concurrence souvent heureuse, mais désastreuse pour les auditeurs. M. Mercier, un jeune avocat, parle politique; Saint-Firmin, capitaine de cuirassiers, prête une oreille inattentive; E. Champollion, Léon

Couturier, deux médaillés de 1881, causent. Il y a les voyageurs, ceux qui sont allés dans l'Inde et ont habité longtemps l'ancien empire du Grand-Mogol comme le commandant Quilmant; ou en Cochinchine et plus près de la France, en Algérie. Chacun raconte ses impressions. Jules Chantepie, Alexandre Valfrey y font à intervalles irréguliers acte de présence.

M. Matteï, un voyageur qui est parti à la fin de février 1881 pour les bouches du Niger; Louis Lacroix, bibliothécaire à Sainte-Geneviève, puis archiviste du département de l'Hérault, ont fréquenté ce café. Très régulièrement, M. Cotelle, un des intéressés de la librairie Furne et Jouvet, y va fumer sa pipe vers neuf heures du soir. M. Delaborde, un collègue de M. Chabert, préfère la cigarette. M. A. Fraisse, poète de talent et auteur dramatique de grand avenir est toujours à la piste d'une rime. M. Mercier est un député de l'avenir.

XLIX

LES PIEDS HUMIDES

Ce n'est plus qu'un souvenir du vieux Paris. Cet étrange établissement existait dès 1845. Ce n'était qu'une misérable échoppe située en contre-bas de la rue aux Fers, aux Halles Centrales. Quand il pleuvait, l'eau y entrait comme chez elle, et les consommateurs en avaient quelquefois jusqu'à la cheville ; de là le nom de café des Pieds Humides. Pas de tables, pas de chaises. Un comptoir rudimentaire ; une planche posée sur deux pieux supportait les tasses fêlées et les verres ébréchés. Les consommateurs se tenaient debout et payaient avant d'être servis. Là

tasse de café noir coûtait un sou, avec le petit verre trois sous.

Poivard, le patron, fermait à la nuit et emportait dans un panier son matériel. Il fit des économies, et après un quart de siècle quitta les Pieds Humides et ouvrit, rue Mouffetard, un débit de liqueurs : à la Consolation. Il s'associa plus tard avec Moras, le patron du Lapin Blanc, rue aux Fèves. Ce cabaret a été rendu célèbre par Eugène Sue, dans son roman des *Mystères de Paris*. Après l'expropriation du Lapin Blanc, il se retira des affaires. Il mourut en 1880, à l'âge de quatre-vingt-sept ans et fut inhumé au cimetière d'Ivry. Peu de ses habitués sont arrivés à un âge aussi avancé.

L

LE COUP DU MILIEU

Quand on a franchi le plateau de Châtillon, au delà de Fontenay-aux-Roses, suivant un sentier qui traverse les terres en culture, on arrive à un endroit où une grande fissure s'ouvre sous vos pieds. C'est une espèce de V immense creusé dans le sol. Le fond est à peine assez large pour l'étroit sentier tracé par les promeneurs. Les parois rapides étaient autrefois boisées, mais le voisinage de Paris a donné de la valeur au terrain, les arbres forestiers ont été arrachés et remplacés par des essences plus productives. Des noyers, des pruniers, des poiriers bien

taillés, à l'écorce propre et luisante, sont rangés en lignes droites ; à leurs pieds rampent des fraisiers ou fleurissent des violettes. Bientôt cette fissure s'évase et on se trouve au milieu de riches jardins. Un joli chemin qui longe au sud le vaste plateau est, ou plutôt était bordé de petites maisons presque entièrement cachées par le feuillage épais des arbres. Un de ces immeubles appartenait à une brave femme qu'on appelait familièrement la mère Sense, qui y avait installé une espèce d'auberge connue seulement des artistes. L'endroit où se trouvait cette hôtellerie s'appelle *le Coup du Milieu.*

Avant la guerre, la maisonnette, entourée d'un jardin planté d'arbres vigoureux, au toit couvert en partie de mousse et de plantes sauvages qui y poussaient, y fleurissaient comme dans une serre, offrait au flâneur le moyen de se reposer en respirant à pleins poumons l'air pur saturé des parfums des bois. La mère Sense servait du petit vin frais dans des pichets de grès, les tables de bois étaient souvent surchargées de vases de

toutes formes et de toutes grandeurs. Mais ce qu'il y avait de mieux dans cet établissement, c'était sa clientèle.

Des littérateurs amoureux du calme et de la verdure, des peintres à la recherche d'un paysage, en avaient fait un centre de leurs réunions. On faisait des mots, on commençait un roman, on esquissait un tableau. Henry Mürger y allait en compagnie de Schaunard, et le charmant auteur de la *Vie de Bohème* trouvait souvent l'inspiration sous les ombrages du *Coup du Milieu*. Joannis Guigard, l'amoureux des castels, des armures, des usages du moyen âge, songeait aux chevaliers bardés de fer, aux tours crénelées, aux mâchicoulis, aux herses, aux fossés, aux ponts-levis de cette époque et rappelait que Châtillon, de son nom latin *Castellio*, devait son origine à des forteresses bâties sur son territoire. Alfred Delvau aimait les arbres, les fleurs, les ruisseaux. Charles Monselet rédigeait les menus. La Bédollière improvisait des chansons; Pierre Dupont buvait; Fouque songeait à un article; un poète

poitrinaire, Armand Lebailly, toussait. Un autre poète, qui cumulait avec la profession beaucoup plus lucrative d'employé de l'octroi, a écrit la vie de Lebailly, mort très jeune, et qui a laissé, outre des vers fort médiocres, la *Vie de Madame de Lamartine* et la *Vie d'Hégésippe Moreau*, œuvres plus sérieuses, qui ont paru dans la collection du *Bibliophile français*.

Lebailly était protégé par M. E. Legouvé, qui l'aida de sa bourse et de ses conseils. Ce pauvre garçon avait dans son talent une foi profonde, et s'imaginait être le poète le plus distingué de son temps. Il rimait à tort et à travers ; un jour qu'il se trouvait sans doute à la tête de quelques fonds, il nous adressa l'épître suivante :

> Cher ami, c'est pour demain soir,
> Que nous faisons du café noir;
> S'il vous plait d'en boire une goutte,
> Vous n'avez qu'à prendre la route
> Du seul numéro quarante-un :
> Vous le connaitrez au parfum !
>
> Si vous désirez une assiette,
> A cinq heures on servira.

> On ne verra pas une miette
> Après. — A sept, on fumera,
> Et si vous venez en casquette,
> A neuf heures on vous pendra !

A cette époque, Lebailly restait rue Vavin, dans une espèce de maison, dite meublée, dont il occupait un des cabinets les plus dégarnis de meubles.

Fernand Desnoyers, encore un poète, faisait partie des réunions du Coup du Milieu. Un type étrange était le libraire Pick de l'Isère, gesticulant, parlant haut. Les rares passants s'arrêtaient au son de cette voix vibrante, à la vue de ces bras remuant comme un télégraphe aérien, de cette figure maigre, percée de deux yeux noirs et vifs, encadrée de longs favoris noirs. Pick avait une bande de voyageurs qui plaçaient dans les départements des codes, des livres, tous à la louange de l'Empire. Desnoyers a écrit une plaquette : *Une Journée de Pick de l'Isère*, qui n'a été tirée qu'à une soixantaine d'exemplaires et est aujourd'hui introuvable.

Pick a eu une foule de secrétaires, quelques-uns se sont fait un nom dans les let-

tres. L'un d'eux — qui n'a jamais été littérateur — entra chez lui en sortant de la maison de détention de Loos, dans le département du Nord, où un jury l'avait envoyé pour le punir de faits qualifiés crimes par le Code. Ce garçon, toujours peu scrupuleux, épousa une femme ayant le double de son âge, mais possédant une fortune considérable. Devenu riche, l'ex-pensionnaire de la centrale se mit à le prendre de très haut et à trancher de l'aristocrate. Malgré tout, quand il tend, d'un air protecteur, le large battoir qui lui sert de main, on voit que ces doigts longs et énormes ont été employés à une besogne rude. Mais beaucoup ignorent qu'ils ont fabriqué des chaussons de lisière. Ce qu'il y a de bizarre, c'est que Pick connaissait parfaitement le passé de cet individu. Il voulut faire un essai qui ne lui réussit pas.

M. Gustave Huriot, rédacteur en chef de la *Revue de l'Empire*, résidait à la tour de Crouy et allait souvent chez la mère Sense. De la *Revue*, il passa au *Courrier français* et ensuite à la *Liberté* de l'Yonne, journal fondé

par M. Lepère, député républicain de ce département. M. E. Bayard, peintre de talent, affectionnait aussi la tour de Crouy. Cet artiste fut décoré par l'impératrice le 15 août 1870. Après le 4 septembre, il se montra un des plus acharnés contre le souverain tombé et fit un tableau représentant Napoléon III traversant en voiture le champ de bataille de Sedan tout jonché de cadavres et fumant une cigarette. M. Bayard, du reste, eut beaucoup d'émules, et au moment où la France était envahie et vaincue, un grand nombre de Français, ou se prétendant tels, n'hésitèrent point à solliciter une décoration qu'ils n'avaient point méritée ; mais on ne songeait guère à vérifier des titres à une distinction honorifique dans un pareil moment.

Après la guerre étrangère et la Commune, quand les maisons des environs de Paris furent reconstruites, l'auberge du *Coup du Milieu* resta à peu près seule ruinée. Ses murs abîmés, ses fenêtres brisées, son toit effondré, formaient un navrant contraste avec la végétation vigoureuse du jardin. Les extré-

mités des branches pénétraient dans les chambres, les fleurs sauvages grimpant le long des murailles ornaient le rebord des croisées et semblaient regarder curieusement les débris qui jonchaient le parquet pourri et crevassé. Sur les murs de la salle principale se détachaient les œuvres fantaisistes des artistes, anciens clients de la mère Sense, qui avaient peint des scènes gaies. Tous ces personnages, avec leurs costumes aux couleurs voyantes, se riaient, se lutinaient, se prenaient la taille et les mains, dansaient.

Des inscriptions en allemand annonçant le séjour de nos vainqueurs cachaient en partie des numéros de bataillons français. Des amis de la Commune avaient écrit des insultes à l'adresse de nos soldats et des louanges pour leurs amis, qui venaient de brûler Paris et d'assassiner les otages. Si M. Joseph Prud'homme, en villégiature, avait passé devant ces ruines, il eût pu dire à son épouse, en rajustant ses lunettes et en lui montrant les peintures :

« Ces artistes, ça n'a jamais connu l'éco-

nomie. User tant de couleurs pour rien ! »

En effet, que pouvaient dire à son esprit obtus les noms de Mürger, de Delvau, de Monselet, de Pierre Dupont ? Les joies, les espérances, les causeries, les amitiés, les désespoirs qu'avait abrités la modeste maison de la mère Sense étant pour lui choses absolument indifférentes.

Pour celui qui se souvient, le passé reparaît ; il ferme les yeux et aussitôt commence le défilé joyeux des amis et des années écoulées. Les hommes sont nu-tête et en bras de chemise ; les femmes ont accroché leurs chapeaux aux branches, les cheveux flottent sur les épaules, les rires éclatent; les oiseaux, habitués à ce vacarme, égrènent leurs notes, le feuillage frissonne. Mais bientôt le rêve qu'on a fait éveillé s'évanouit; il ne reste que la verdure, le ciel bleu, le soleil brillant et un monceau de débris. L'œuvre des hommes n'existe plus, celle de Dieu est toujours aussi merveilleuse.

Le Coup du Milieu s'est relevé de ses ruines, il est devenu un restaurant luxueux.

LI

CONSIDÉRATIONS GÉNÉRALES SUR LES CAFÉS

Le café date, en France, de la fin du XVIIᵉ siècle. En 1643 un Levantin ouvrit à Paris un établissement où il vendait du *cahové*. Cet industriel ne réussit pas. En 1669, Mustapha-Aga, ambassadeur de Turquie, servit du café aux seigneurs de la cour de Louis XIV ; à cette époque la boisson nouvelle eut une telle vogue que son prix dépassa 80 francs la livre.

Les médecins s'émurent et démontrèrent victorieusement que le café était un poison des plus violents. Aussitôt chacun en voulut

prendre et personne ne mourut, au grand désespoir de messieurs de la Faculté.

Madame de Sévigné écrivit qu'on se dégoûterait du café et de Racine. La spirituelle marquise se trompa doublement en émettant cet aphorisme.

Mustapha-Aga avait quitté Paris, un Arménien, Pascal, ouvrit, trois jours après son départ, un café non loin de l'abbaye de Saint-Germain-des-Prés. Il ne réussit pas et se rendit à Londres.

Vers cette époque, un bossu nommé Candiot, tenant à la main un réchaud sur lequel était une cafetière, le dos chargé d'une fontaine parcourait les rues de Paris en criant : Cahfé ! Cahfé ! Il vendait sa boisson deux sous la tasse, y compris le sucre. Candiot fut le créateur du café des *Pieds Humides*.

Les cafés se multiplièrent ; on en comptait six cents à Paris sous le règne de Louis XV. Le café de madame Laurens, à la descente du Pont-Neuf, près de la Samaritaine, était fréquenté par les célébrités

littéraires de l'époque ; Crébillon, La Mothe, J.-B. Rousseau, Gresset, Saurin, Fréron. S'étant querellés avec le patron, littérateurs et poètes passèrent l'eau et se rendirent chez Procope, rue de la Comédie[1]. Le fils de Procope étudia la médecine, mais s'occupa principalement de littérature et de poésies fugitives. C'est de lui ce couplet :

> Buvons, amis, de ce vin frais
> Remplissons tous nos verres ;
> De la grandeur les vains attraits
> Sont pour nous des chimères ;
> Buvons, buvons tous à longs traits.
> Buvons en frères.

Rue de Buci, Maliban ouvrit, quelques temps après Procope, un café où on pouvait lire la *Gazette* et le *Mercure de France*. Le tabac était fourni gratis et la tasse de la liqueur parfumée coûtait deux sous et six deniers.

Au commencement du XVIIIᵉ siècle, un Syrien d'Alep, nommé Etienne, ouvrit rue Saint-André-des-Arts un café avec glaces,

1. Aujourd'hui rue de l'Ancienne-Comédie.

tables de marbre; ses confrères, pour conserver leur clientèle, durent imiter son luxe.

Un petit livre publié en 1700 sous le titre des *Amusements sérieux et comiques* parlait des *caffés*, les appelait des palais illuminés; les dames de comptoir étaient des Armides, les consommateurs des chevaliers errants. On buvait alors une liqueur nommée *fenouillette* dans la fabrication de laquelle entrait le grain de fenouil. Elle fut remplacée par l'*élixir de Garus* qui céda la place à l'*angélique* de Niort. Au xixe siècle, c'est la *chartreuse* qui tient la corde.

Les limonadiers formaient une corporation. Dès 1776, ils ne vendaient que des glaces, de l'orgeat, du thé, du chocolat. Au xixe siècle, ils débitaient du café. Ce ne fut qu'à la Révolution qu'ils eurent de la bière, du vin, des billards.

Les cafés chantants ont une origine ancienne. En 1581, Montaigne, visitant l'Italie, vit des établissements où des artistes amusaient les consommateurs. Vers la fin du règne de Louis XV, un café chantant s'établit à la

foire Saint-Germain. De nos jours, les cafés lyriques sont devenus si nombreux, les brasseries où l'on chante (?) abondent tellement, que le public en est arrivé à redouter ces établissements. A la porte de quelques-uns, des patrons intelligents font poser une affiche prévenant qu'à l'intérieur on ne chante pas, qu'il n'y a point de piano.

La police a, depuis, supprimé une partie de ces instruments de supplice.

.·.

En l'an 1881 les duels ont été nombreux, les discussions sur la politique et la religion ont souvent dégénéré en disputes qui se sont terminées par des combats à l'épée ou au pistolet. En 1848 et 1849 c'était la même rage de duels et pour les mêmes causes. Rarement les résultats de ces nombreuses rencontres avaient des conséquences désastreuses. Au café de la rue Jean-Jacques Rousseau dont nous avons parlé[1], une provo-

1. Page 119, chapitre XV.

cation eut lieu entre un monarchiste et un cabétiste. Le motif était un sixain que le disciple de Cabet avait lu sur un carré de papier collé au mur :

> A Laure, la piquante artiste.
> Quelqu'un disait l'autre soir :
> — Monsieur P..., le cabétiste,
> Demain viendra vous voir.
> — Qu'il soit le bien venu... Marie,
> Vous serrerez l'argenterie.

Un rédacteur du *Lampion*, auteur de ces vers, se fit connaître. Il fut convenu qu'on se battrait au pistolet, à trente pas. Chaque adversaire pouvait faire dix pas en avant. Mais au lieu d'avancer, les deux lutteurs, au premier signal, firent feu, restant à leur place, immobiles, mais très émus sans doute, car une des balles traversa le chapeau d'un témoin, et une chèvre qui broutait à peu de distance et n'était pour rien dans l'affaire, atteinte par l'autre projectile, tomba foudroyée.

Le soir, au café, on parlait du duel et le chapeau perforé disait qu'il y avait eu du sang versé.

— Y a-t-il eu mort d'homme ? demanda un des auditeurs.

— Non, mort de bête seulement.

Auguste Lireux qui se trouvait là s'écria :

— J'y suis, c'est le cabétiste qui a été tué.

.·.

Les brasseries où des femmes font l'office de garçons pullulent dans Paris et prennent rapidement la place des véritables cafés, qui seront écrasés par cette concurrence qui sent le lupanar. Dans le quartier des Écoles surtout, les véritables cafés ne sont que peu fréquentés par les étudiants qui vont faire de la politique avec les filles qui les servent. Nous avons signalé que le *Café de Buci* avait des femmes au rez-de-chaussée, un changement plus radical a eu lieu au petit café d'Orsay de la rue Mazarine. L'ancien patron, Grégoire, a cédé son établissement et un de ses successeurs a jugé qu'il était de son intérêt de changer sa clientèle et de

prendre quatre ou cinq chignons plus ou moins bien peignés pour attirer de nouveaux consommateurs.

Grégoire était un type à part. Il aimait les animaux, chiens et chats. Aussi sa maison était une véritable ménagerie. Quand il se retira au commencement de 1881 nous annonçâmes son départ sous ce titre :

UNE ÉMOTION

Un vent de désolation souffle sur un coin de l'ancien quartier Latin. On n'entend que cris désespérés, plaintes lamentables dans les rues de Buci, Mazarine, de l'Ancienne-Comédie, Saint-André-des-Arts. Dans la journée, ceux qui geignent gardent le silence, ils sont occupés, mais à partir d'une heure du matin commence le charivari peu harmonique qui met en émoi les locataires.

On se demande ce qui cause ces bruits insolites, sifflements, cris variés, auxquels viennent se mêler les jurons des passants ahuris par cette musique infernale.

∴

Qu'on ne croie point pourtant que ceux qui gémissent sont des êtres humains, que des enfants, des femmes ou des hommes souffrent.

Au lieu de bipèdes ce sont des quadrupèdes qui se plaignent et réclament leur bienfaiteur. Les chiens aboyent à la lune, les chats miaulent, les rats eux-mêmes se mettent de la partie, car ils perdent aussi au départ du Vincent de Paul des animaux.

Ce Montyon, perdu dans un coin de Paris, exerçait la modeste profession de limonadier. Son établissement, situé à l'extrémité de la rue Mazarine et connu sous le nom de café d'Orsay, était fréquenté par des gens de lettres, des artistes, des avocats.

M. Onésime Reclus, un savant géographe, frère d'Elisée et du lieutenant de vaisseau Reclus qui, aux qualités d'un marin, joint la science d'un ingénieur; M. Cicéri, le fils du célèbre peintre décorateur; M. Léonce De-

rôme, conservateur de la bibliothèque que M. Cousin a laissée à la Sorbonne ; M. Gambini, un des meilleurs interprètes du drame shakespearien ; puis des hommes du monde, M. de Damas, fils du général de Damas ; M. Naudin, chef de la deuxième division à la préfecture de police et beaucoup d'autres.

∴

Le patron Grégoire avait abandonné la position de clerc de notaire, pour vendre à ses contemporains les liqueurs les plus variées et la nourriture la plus saine. Sa femme surveillait la cuisine avec un soin jaloux, faisant cuire les viandes, liant les sauces et répartissant le tout aux clients. Quant à lui, sous son épaisse chevelure rebelle au peigne, on sentait gronder la tempête. Fatigué des hommes, il s'était attaché aux animaux. Une dizaine de chiens et autant de chats formaient sa famille. Son établissement était autant une ménagerie qu'un café.

On devait déranger un animal quelconque pour s'asseoir ; il fallait voir la prévenance de Grégoire pour ses bêtes, la surveillance qu'il exerçait sur elles lorsqu'il les conduisait promener. Il ne les laissait pas causer avec leurs congénères du quartier.

Il tenait à distance ces derniers, qui eussent été enchantés de séduire des animaux si bien gardés, auxquels leur maître donnait les noms les plus doux. Les bêtes seules, disait-il en remuant sa puissante crinière, sont reconnaissantes du bien qu'on leur fait.

Après la fermeture de son café, c'est-à-dire vers une heure du matin, Grégoire, après s'être assuré que ses chiens et ses chats reposaient tranquillement à la suite d'une journée passée à s'emplir, ramassait les os, débris de viande, morceaux de pain, allait à la grille du passage du Commerce déposer toute cette victuaille.

Des rues et des ruelles voisines accouraient les chiens, les chats descendaient des gouttières, les rats sortaient des égouts et ces

bêtes affamées se précipitaient sur la pâture apportée par leur bienfaiteur.

De temps en temps un rat trop imprudent était dévoré par un chien peu patient ou un chat en colère, mais c'était une question de détail.

∴

Aujourd'hui Grégoire a transporté ses pénates sur le plateau de Châtillon. A la tête de sa phalange il a quitté Paris ; ses chiens et ses chats auront plus d'espace pour se livrer à leurs ébats, ils seront contents, leur maître sera heureux, et on verra à travers les arbres sa tête touffue se détachant de loin comme celle d'une statue recouverte de mousse aux larges filaments d'un gris sombre. Qu'on suive le regard de cette tête immobile et on verra qu'il est dirigé vers un point où s'ébattent avec la plus entière liberté des chiens et des chats.

Mais les protégés de Paris, les habitués d'une heure du matin ne sont plus servis.

Plus de ronronnements amoureux sur les toits, plus de jappements joyeux dans les rues, plus de cris aigus dans les gargouilles. Les abandonnés se demandent ce qu'est devenu leur protecteur ; c'est ce qui explique le tumulte qui règne aux environs du café d'Orsay.

Mais les plus étonnés seront encore les clients qui ne vont plus avoir de poils sur leurs habits ni d'insectes sur leur peau. Les brosses vont se reposer et chacun va perdre l'habitude de se gratter. Ces changements si brusques peuvent amener des complications dangereuses.

FIN

TABLE

Prologue. .
I. — Les Cafés du Palais-Royal 7
II. — Le Café Procope. 35
III. — Le Café de Buci. 43
IV. — Le Café de la Renaissance. 61
V. — Le Café d'Orsay. 67
VI. — Le Café Voltaire. 73
VII. — La Brasserie de Saint-Séverin 77
VIII. — Le Café Soufflot. 81
IX. — Le Café Tabourey. 83
X. — Le Café d'Orsay. — Le Café du Pont-Royal 91
XI. — Le Café de Fleurus 105
XII. — Le Café du Chalet. 111
XIII. — La Brasserie Mayer 113
XIV. — Le Café Manoury. — Cafés Momus, de Danemark. 115

XV. — Le Café de la rue Jean-Jacques Rousseau.	119
XVI. — Le Café de la Régence.	123
XVII. — Le Café du Croissant.	133
XIX. — Le Café de Madrid.	143
XX. — Le Café de Suède	163
XXI. — Le Café des Variétés.	169
XXII. — Le Café de la Porte-Montmartre	175
XXIII. — Le Café Frontin.	179
XXIV. — Le Café Anglais.	189
XXV. — Le Café de la Paix	191
XXVI. — Le Café Saint-Roch	199
XXVII. — Les Cafés des boulevards.	203
XXVIII. — Le Café Riche.	207
XXIX. — La Maison Dorée	211
XXX. — Tortoni.	215
XXXI. — Brasserie de l'Opéra.	219
XXXII. — Le Café de Foy	223
XXXIII. — La Brasserie des Martyrs	225
XXXIV. — Dinochaux.	229
XXXV. — Le Café Jean-Goujon.	231
XXXVI. — Le Rat mort.	235
XXXVII. — La Nouvelle-Athènes.	241
XXXVIII. — Le Cabaret de la place Belhomme.	243
XXXIX. — La Brasserie Heidt.	245
XL. — Le Café de Choiseul.	251
XLI. — La Brasserie Müller	259
XLII. — Le Sport.	261
XLIII. — La place du Théâtre-Français	265
XLIV. — La Brasserie Alsacienne	275

Table

XLV.	— Le Café Banier..............	277
XLVI.	— Le Café-Brasserie de l'Océan.......	281
XLVII.	— La Brasserie de Strasbourg.......	285
XLVIII.	— Le Café de la Mairie...........	287
XLIX.	— Les Pieds Humides...........	289
L.	— Le Coup du Milieu...........	291
LI.	— Considérations générales sur les Cafés..	301

FIN DE LA TABLE

2919 — Imprimerie de Poissy — S. Lejay et Cⁱᵉ.

www.ingramcontent.com/pod-product-compliance
Lightning Source LLC
Chambersburg PA
CBHW071239160426
43196CB00009B/1124